用創造力和想像力摺出夢幻世界

小女孩最愛

Princess Origami

公主摺紙

高橋奈菜 著

Yukako Ohde 繪

彭春美 譯

Contents
目 錄
小女孩最愛公主摺紙

住在位於森林附近城堡中的公主，最喜歡可愛的洋裝禮服和亮晶晶的裝飾品、緞帶跟紅心了！

現在，就用摺紙打造公主的世界，享受扮家家酒遊戲的樂趣吧！

★可以從所附的影片中，看到洋裝禮服的摺法喔！

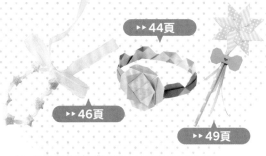

▶▶44頁
▶▶46頁
▶▶49頁

化妝與裝飾品

魔法森林的夥伴們

 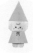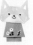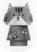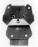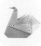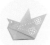
＼ 除了色紙，還需要這些材料和工具。 ／

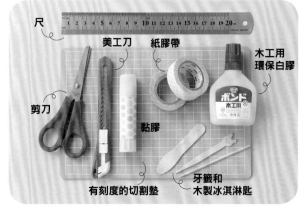

尺
美工刀　紙膠帶
木工用環保白膠
剪刀
黏膠
有刻度的切割墊
牙籤和木製冰淇淋匙

在小張色紙細微處做摺疊時，牙籤非常好用。
使用剪刀和刀子時，一定要請大人幫忙。

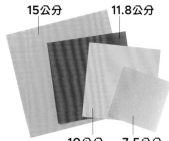

15公分　11.8公分
10公分　7.5公分

有各種不同尺寸的色紙喔！

市面上最常販售的是這四種大小。

遊戲方法

書中附有四幅公主生活場景的美麗插畫。
想用摺好的作品玩遊戲時，
可以將繪本頁當作「背景」使用喔！

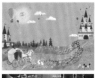

72
公主居住的城堡
華麗的馬車沿著道路行駛，將公主載回城堡。

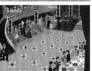

74
城堡中的舞會
公主邀請客人前來參加舞會，連王子也來了。

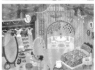

76
公主的房間
公主的房間內，四周都被可愛的物品圍繞著。

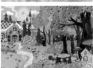

78
魔法森林
有糖果屋的魔法森林裡，住著公主的朋友。

·········· 摺 法 與 動 畫 影 片 ··········

掃描第80頁的QR Code，就能輕鬆看到摺紙作品和美麗場景的動畫影片。第7、11和15頁的QR Code是摺紙方法的說明影片。

基本摺法和怎麼摺得漂亮的技巧 ♥

利用本書摺紙時，
先清楚基本摺法和記號，
摺起來會比較容易喔！

用手指用力來回壓幾次

用指腹用力按住摺起來的地方，然後像用熨斗熨燙衣物一樣，來回壓個幾次，是摺得漂亮的訣竅喔！

谷摺

將虛線的部分摺在內側，形成像「凹谷」一般。

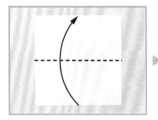

依照谷摺線，將紙往箭號的方向摺。

摺疊的部分「合起來」，色紙兩端對齊的部分則成為「打開的一方」。

山摺

將虛線的部分摺在外側，形成像「山峰」一般。

依照山摺線，將紙往箭號的方向摺。

將紙摺向後面。

壓出摺痕

作為摺紙時的標準，或是為了摺得漂亮而做的記號。

摺過一次後還原。

依照虛線摺好形狀。

打開還原，就形成「摺痕」。

將色紙裁切成所需尺寸的方法

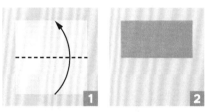

摺成需要的大小。

壓出清楚的摺痕。

依照摺痕，用剪刀剪下。

色紙就平均的一分為二，變成兩張1/2大小的了。

打開後壓平

將手指伸入摺好的色紙中,使紙鼓起成袋狀,再打開後壓平,就會改變形狀。

四角形　打開四角形,壓平成三角形。

打開四角形的「袋子」,摺成三角形。

將手指伸入摺好的四角形中,使紙鼓起成袋狀,往箭號方向打開後的樣子。

壓平,就變成三角形。

三角形　打開三角形,壓平成四角形。

 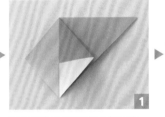

打開三角形的「袋子」,摺成四角形。

將手指伸入摺好的三角形中,使紙鼓起成袋狀,往箭號方向打開後的樣子。

壓平,就變成四角形。

階梯摺

近距離的做山摺和谷摺,讓摺好的色紙形狀看起來像「階梯」一樣的摺法。

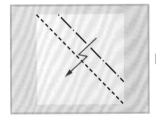 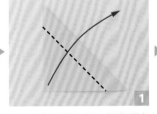 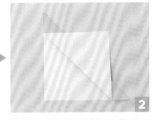

進行谷摺和山摺。

依照谷摺線摺好後,再依照虛線往回摺。

近距離的進行谷摺和山摺後,就會形成像階梯的形狀。

向內壓摺

將紙稍微打開,從摺痕處將尖端向內摺入的摺法。

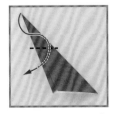 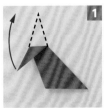 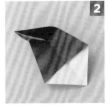

先壓出摺痕後,再往內摺入。

依照摺線摺紙後再回復原狀,壓出摺痕。

將紙稍微打開後,從摺痕處將尖端部分往內摺入。

摺入到摺痕處。

將打開的部分還原,就是「向內壓摺」的摺法。

尺
0
1
2
3
4
5
6
7
8
9
10
11
12
13
14
15

↗ 將前面的圖放大的記號
放大

↙ 將前面的圖縮小的記號
縮小

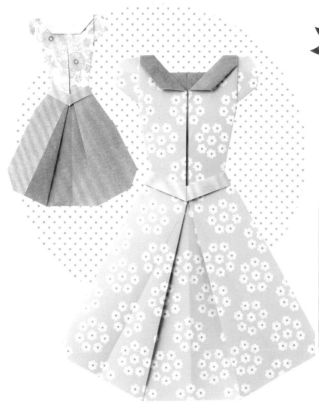

公主的禮服

襯衫和裙子

因為上衣和裙子是分開來摺的，
還可以享受到豐富、多彩的搭配樂趣。

材料・工具

對半剪開的 15公分色紙 2張　　7.5×1公分 的色紙1張　　剪刀　　紙膠帶

襯衫

①

對摺壓出摺痕。

②

對摺三次，壓出摺痕後打開。

③

放大

依照②的摺痕，♡做谷摺，
♥做山摺，壓出摺痕。

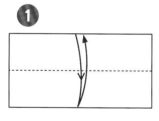
④

縮小　　放大

將♥摺痕對齊正中央的♡
摺痕，做階梯摺。

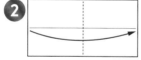
⑤

會成為袖子喲！

過程圖 ▼

利用☆和★的連結
線，壓出摺痕。

⑥

過程圖 ▼

利用⑤的摺痕，
向內壓摺。

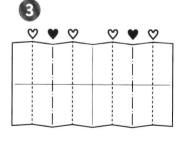
⑦

放大

左、右邊對齊正中央摺。

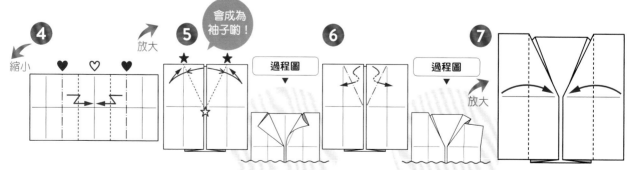

　　----- 谷摺　　— ·— 山摺

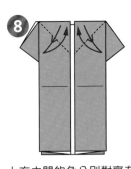

8 上方中間的角分別對齊左邊和右邊，摺成三角形，壓出摺痕。

9 上方中間的角對齊**8**壓出的摺痕摺，再利用**8**的摺痕繼續摺（像是將紙捲入般的做「捲摺」）。

會成為領子喲！

摺出的形狀

翻面

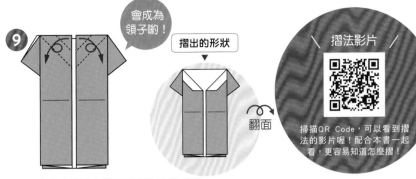

摺法影片

掃描QR Code，可以看到摺法的影片喔！配合本書一起看，更容易知道怎麼摺！

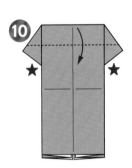

10 僅前面那一張，上方的左、右角對齊★往下摺。

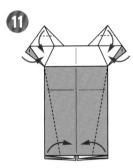

11 上方的角和袖角稍微摺一點起來；左、右兩邊往內斜摺（腰部會變細）。

摺出的形狀

翻面

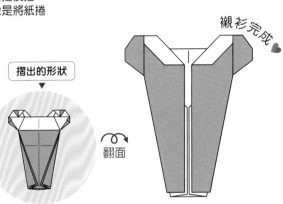

襯衫完成♥

腰帶

 12

上下對摺。

 13

左右對摺。

 14

在**13**摺出的右上角做斜摺。

 15

打開左邊前面那一張紙。

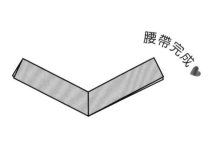

腰帶完成♥

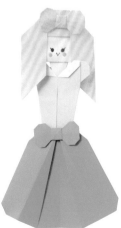

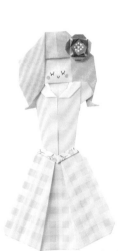

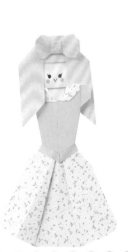

往第8頁繼續 ▶▶

裙子

16

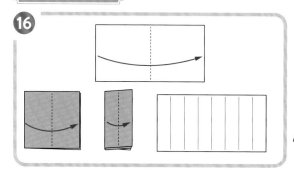

摺法同❷，壓出摺痕後打開。

17

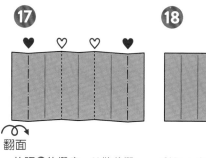

翻面

依照⓰的摺痕，♡做谷摺，♥做山摺，壓出摺痕。

18

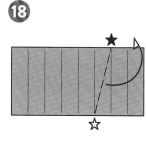

利用☆和★的連結線，將紙摺向後面。

19

放大

以♥摺痕摺，將○對齊●。
注意：原本在後面的紙不用摺，等○對齊●後，利用⓱的山摺線向後摺。

摺出的形狀

20

左邊的摺法和⓲～⓳相同。

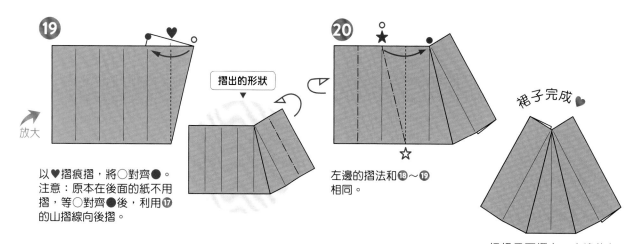

裙子完成 ❤

把裙子下襬左、右邊的角往後摺一點，就會變得比較接近圓弧狀。

組合

21 背面

將角摺一點起來，就會變成蓬蓬裙！

將襯衫的下襬插入裙子的腰部後，用紙膠帶固定。

22 正面

翻面

將腰帶的正中央放在裙子的腰上，再將腰帶多餘的部分捲到後面。

23 背面

用紙膠帶固定。

完成 ❤

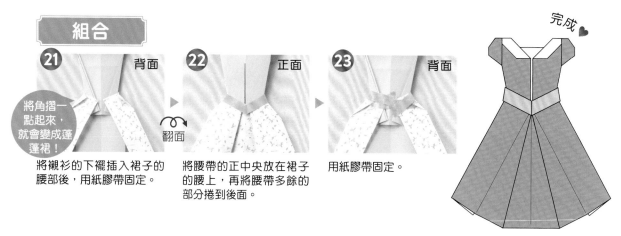

----- 谷摺 —·— 山摺

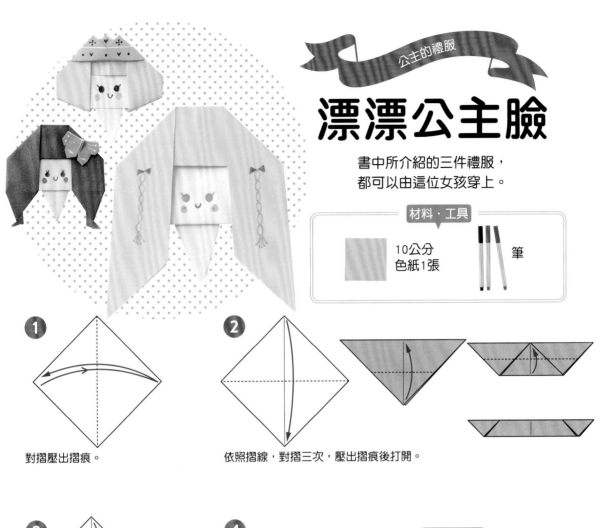

漂漂公主臉

書中所介紹的三件禮服，
都可以由這位女孩穿上。

材料・工具

10公分
色紙1張

筆

1 對摺壓出摺痕。

2 依照摺線，對摺三次，壓出摺痕後打開。

3 上方的角對齊正中央的摺痕摺。

4 將❸摺出的上邊，對齊正中央的摺痕摺。

摺出的形狀 ▼

翻面

5 將★和☆摺痕對齊，做階梯摺。

摺出的形狀 ▼

翻面

6 中間留一些空間，將上方兩個角做斜摺，使★角對齊☆邊，壓出摺痕。

會決定臉形喲！

翻面

摺出的形狀 ▲

往第10頁繼續 ▶▶

9

7

將♥角對齊♡邊摺，壓出摺痕。

摺出的形狀
▼

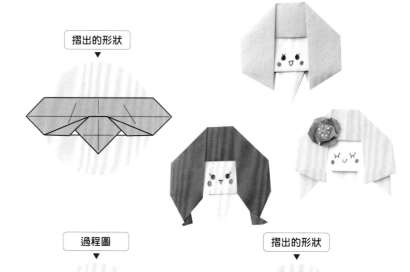

8

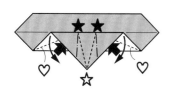

依照箭頭，將手指伸入色紙中，利用♡的摺痕，以及☆與★的連結線，將紙打開後壓平。

過程圖
▼

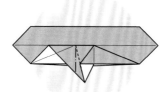

摺出的形狀
▼

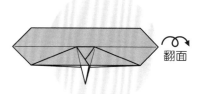

翻面

9

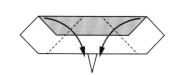

依照❻的摺痕摺。

10

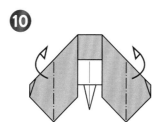

利用❷的摺痕，將紙摺向後面。

完成 ♥

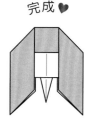

畫上五官。

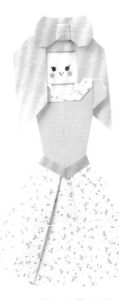

第8頁

將公主的臉裝在禮服上

只要將第9頁完成的「漂漂公主臉」黏貼在禮服上，就變身成氣質小公主了！將頭部的三角形插入禮服，再在背面用紙膠帶固定就好。

黏貼方法

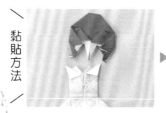

將第6～17頁的漂亮禮服和「漂漂公主臉」黏貼在一起，再翻面就完成了。

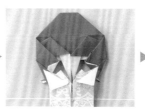

從禮服領子處插入內側。

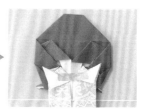

背面用紙膠帶固定。

----- 谷摺 ——— 山摺

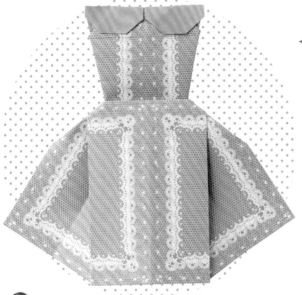

公主的禮服

大衣領禮服

這件禮服浪漫的地方，在於它的大衣領。
現在，就來進行摺紙吧！

材料・工具

15公分色紙1張

摺法影片

掃描QR Code，可以看到摺
法的影片喔！配合本書一起
看，更容易知道怎麼摺！

①
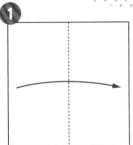

將紙對摺。

②
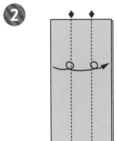

以紙的1/3寬度（◆）做摺疊，壓
出摺痕後，全部展開（本頁最下方
會再提醒◆的寬度）。

③
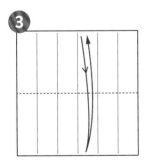

對摺壓出摺痕。

④
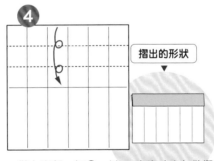
摺出的形狀

僅上半部，如②，以1/3寬度（◆）做摺
疊，壓出摺痕後展開。

⑤
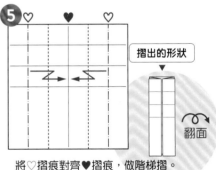
摺出的形狀

翻面

將♡摺痕對齊♥摺痕，做階梯摺。

⑥

將前面那一張的角摺成三角
形，壓出摺痕（後面的那一張
不摺）。

⑦
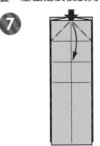

依照箭頭，一邊將前面那一張
往下摺，一邊把紙打開（兩邊
變成三角形）後壓平。

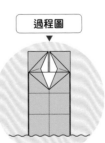
過程圖

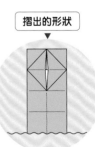
摺出的形狀

進行②和④摺紙時，◆與◆間的寬度。

3分之1　◆　3分之1　◆　3分之1

往第12頁繼續 ▶▶　11

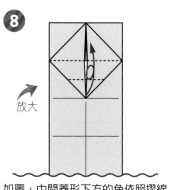

8

放大

如圖,中間菱形下方的角依照摺線做捲摺。

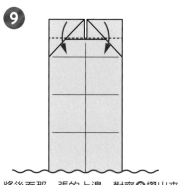

9

將後面那一張的上邊,對齊❽摺出來的邊往下摺。

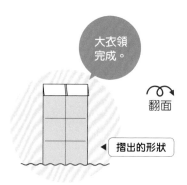

大衣領完成。

翻面

◀ 摺出的形狀

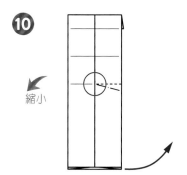

10

縮小

按住中心(○處),提起前面那一張右下角,將紙往外側拉開,然後壓平(形成褶裙)。

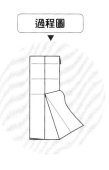

過程圖
▼

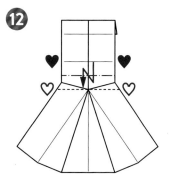

11

左邊也用同樣的方式將紙拉開,然後壓平。

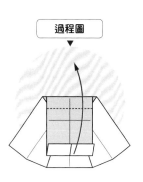

12

過程圖
▼

將♥和♡的摺痕對齊,做階梯摺。

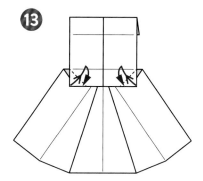

13

將階梯摺摺出來的角,摺成三角形,壓出摺痕。

- - - - - 谷摺 ——— 山摺

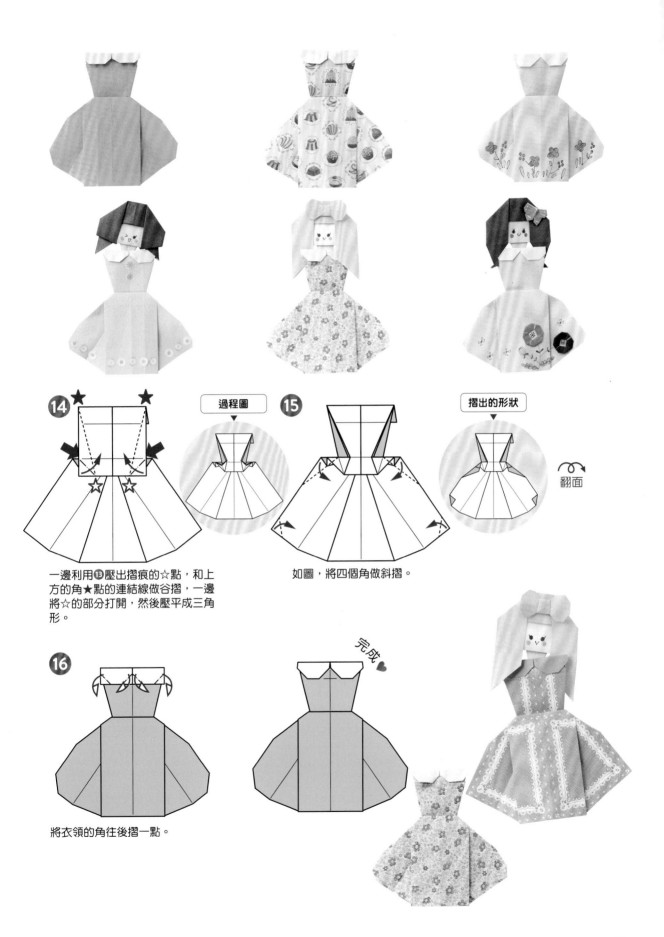

⓮ 一邊利用⓭壓出摺痕的☆點，和上方的角★點的連結線做谷摺，一邊將☆的部分打開，然後壓平成三角形。

過程圖

⓯ 如圖，將四個角做斜摺。

摺出的形狀

翻面

⓰ 將衣領的角往後摺一點。

完成 ♥

公主的禮服

宴會禮服

雖然摺起來有些困難，但只要稍微用點心，
就能摺出非常漂亮的禮服喔！

15公分色紙1張

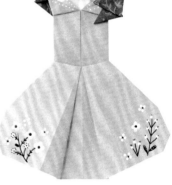

翻面

1

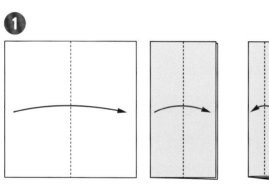

做三次對摺，壓出摺痕，然後打開。注意：摺第三次時，
只要摺前面的那一張，還有，紙是往回摺的喔！

2

將紙橫向對摺三次，壓出摺痕，然後打開。
注意：從摺第二次開始，就只要摺前面那一張。

3

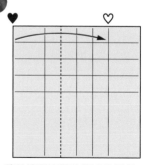

將♥邊對齊♡的摺痕做摺疊。

----- 谷摺　——・— 山摺

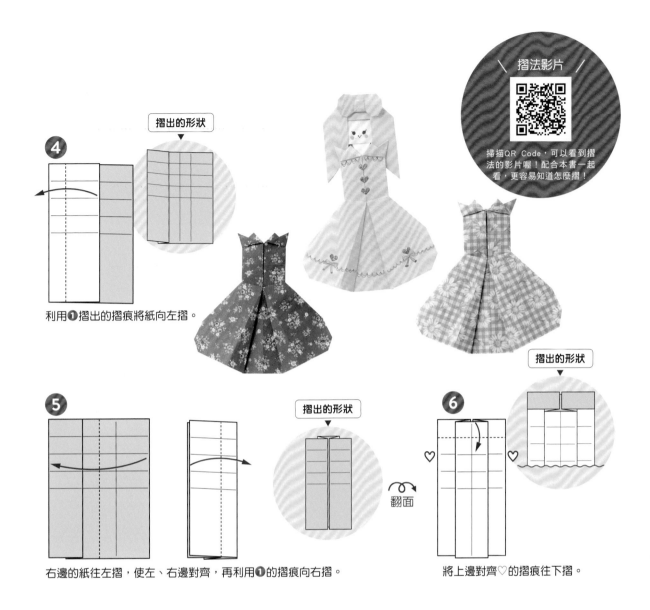

4

摺出的形狀

利用❶摺出的摺痕將紙向左摺。

5

摺出的形狀

翻面

右邊的紙往左摺，使左、右邊對齊，再利用❶的摺痕向右摺。

6

摺出的形狀

♡　　　♡

將上邊對齊♡的摺痕往下摺。

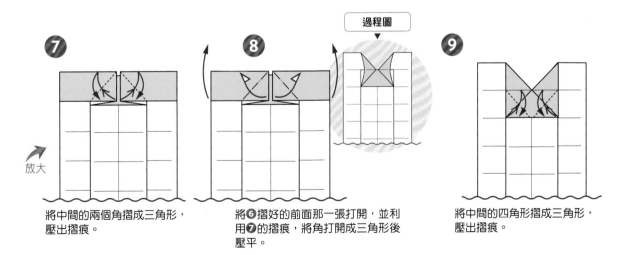

過程圖

7

放大

將中間的兩個角摺成三角形，壓出摺痕。

8

將❻摺好的前面那一張打開，並利用❼的摺痕，將角打開成三角形後壓平。

9

將中間的四角形摺成三角形，壓出摺痕。

往第16頁繼續 ▶▶　　**15**

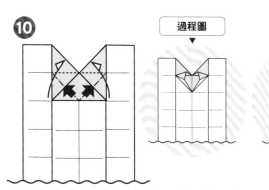

10

依照箭頭，將手指伸入色紙中，再利用❾壓出的摺痕，
打開中間的兩個三角形，然後壓平。

過程圖 ▼

摺出的形狀 ▼

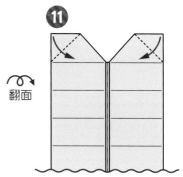

11 翻面

上方的左、右角摺成三角形。

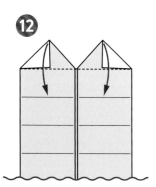

12

將上面形成的三角形往下摺。

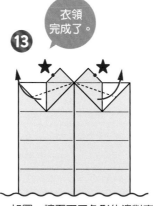

13 衣領完成了。

如圖，讓下面三角形的邊對齊
上面★點，摺成三角形。

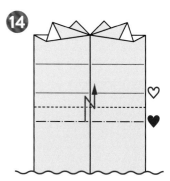

14

將♥和♡的摺痕對齊，做階梯摺。

過程圖 ▼

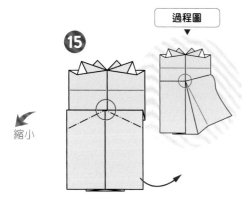

15 縮小

按住○處，提起前面那一張的右下
角，將紙往外側拉開，然後壓平
（形成褶裙）。

摺出的形狀 ▼

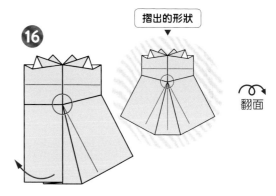

16 翻面

左邊也用同樣的方式將紙拉開，
然後壓平。

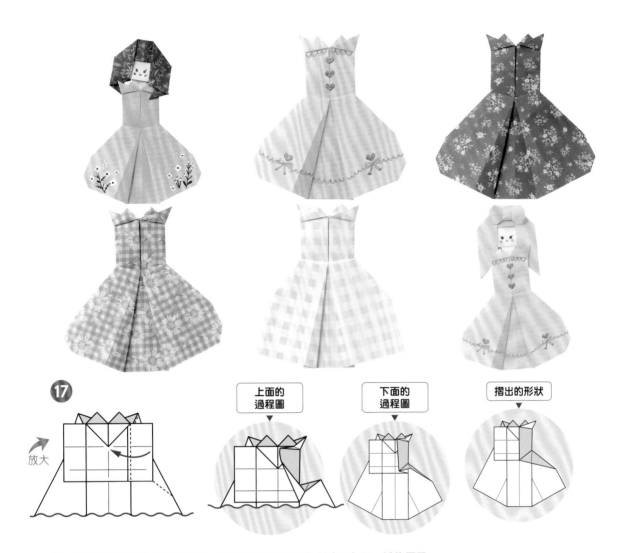

⑰

放大

上面的
過程圖

下面的
過程圖

摺出的形狀

將一邊的紙對齊正中央的摺痕摺，接著將上面和下面打開成三角形，然後壓平。

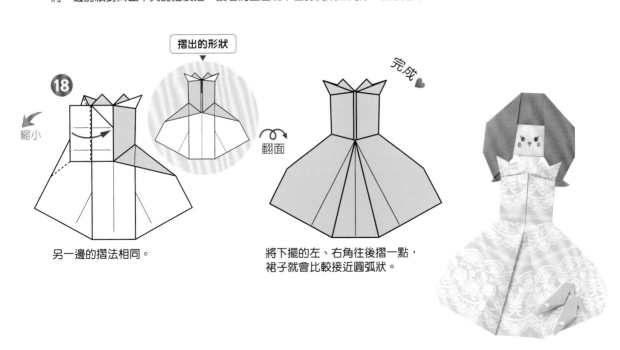

摺出的形狀

⑱

縮小

翻面

完成 ♥

另一邊的摺法相同。

將下擺的左、右角往後摺一點，
裙子就會比較接近圓弧狀。

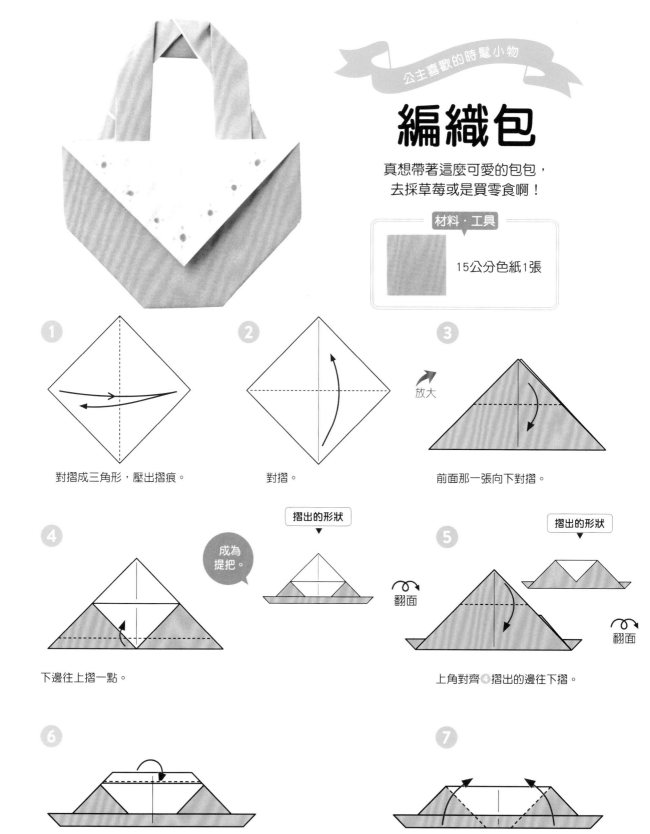

編織包

真想帶著這麼可愛的包包，
去採草莓或是買零食啊！

材料・工具

15公分色紙1張

1

對摺成三角形，壓出摺痕。

2

對摺。

放大

3

前面那一張向下對摺。

4

下邊往上摺一點。

成為
提把。

摺出的形狀

5

上角對齊❹摺出的邊往下摺。

翻面

摺出的形狀

翻面

6

後面那一張摺向內側，讓前後兩張的上邊對齊。

7

沿著三角形的邊緣，將左、右角往上摺。

　----- 谷摺　——— 山摺

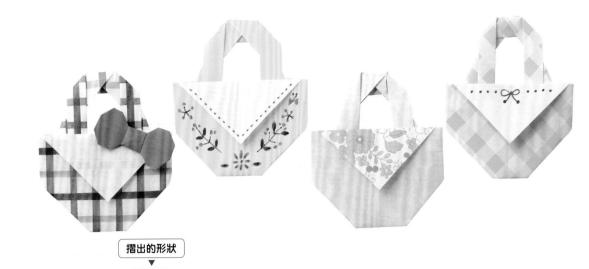

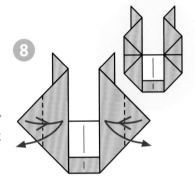

8 將兩邊的角對齊中間的邊摺，壓出摺痕。

放大

摺出的形狀

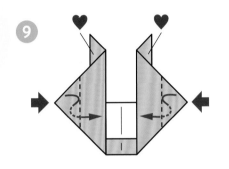

9 利用❽做出的摺痕，向內壓摺，再將角收入❹摺出的♥的前面。

摺出的形狀

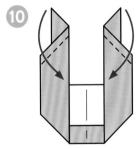

10 將兩邊的上角向下斜摺，然後用紙膠帶將摺下來的部分固定。

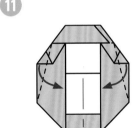

11 如圖，依照摺線將紙向下斜摺，摺出提把的形狀。

摺出的形狀

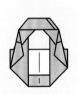

翻面

完成 ♥

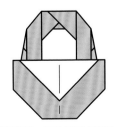

打開袋口，可以放入東西。

如果使用11.8公分或10公分的紙來摺，公主就能攜帶了喲！

想要摺成公主剛好可以攜帶的大小，可以用11.8公分或10公分的紙來摺。

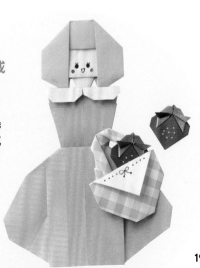

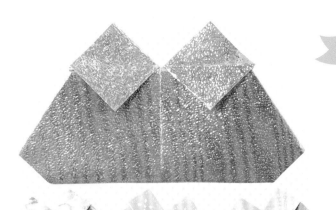

手拿包

漂亮的手拿包和禮服十分搭配，
裡面也能裝入一些小物。

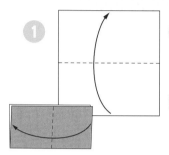

① 先上下對摺，
再左右對摺。

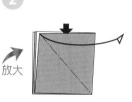

放大

② 將手指伸入四角形的
袋中，打開成三角形
後壓平。

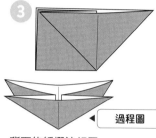

③ 背面的紙摺法相同。

◀ 過程圖

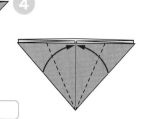

④ 將前面那一張的邊緣，
對齊正中央的摺痕摺。

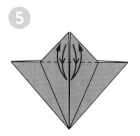

⑤ 將上方的三角形往下摺，
壓出摺痕。

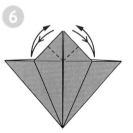

⑥ 將上方的角往下摺，
貼齊⑤壓出的摺痕，
再壓出摺痕。

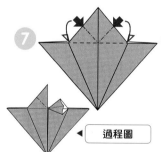

⑦ 將三角形打開，
壓平成四角形。

◀ 過程圖

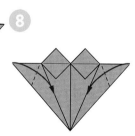

⑧ 將兩邊的角向內摺。

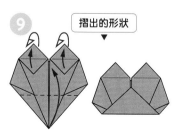

摺出的形狀
▼

在⑨花點巧
思，就可以
摺成你喜歡
的形狀喔！

完成 ♥

翻面

⑨ 將下角往上摺，接著將上
面兩個四角形整個摺向後
面。用紙膠帶將色紙重疊
的部分固定。

使用小張色紙摺，
可以和宴會禮服搭配♪

如果用7.5公
分的色紙摺，
就會變成公主
剛好可以手拿
的大小。

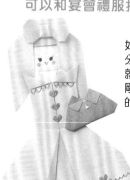

----- 谷摺　—·— 山摺

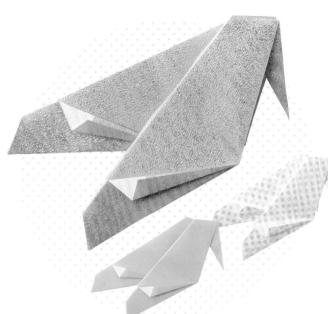

玻璃鞋

每個女孩心中,都渴望有雙漂亮的玻璃鞋。灰姑娘也曾經穿過。來吧!讓公主穿上它,到舞會上跳舞吧!

材料・工具

15公分色紙
2張(兩腳)

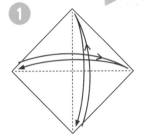

① 縱向與橫向分別對摺,壓出摺痕。

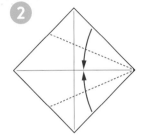

② 右方的上、下邊,對齊正中央的摺痕摺。

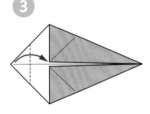

③ 左方的角,對齊②摺出的邊摺。

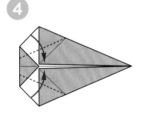

④ 左方的上、下邊,對齊正中央的摺痕摺。

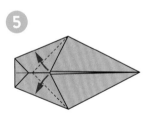

⑤ ④摺出的右邊部分,對齊邊緣摺。

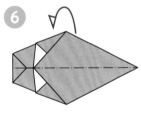

⑥ 將紙往後對摺。

摺出的形狀

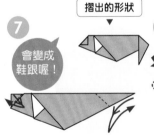

⑦ 會變成鞋跟喔!

右角往下斜摺,壓出摺痕。左邊的角往下摺,壓出摺痕。

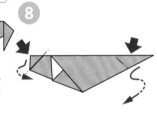

⑧ 利用⑦壓出的摺痕,向內壓摺。

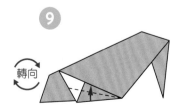

⑨ 轉向

將⑤摺好的部分,由下往上對齊邊緣摺。背面的摺法相同。

完成 ♥

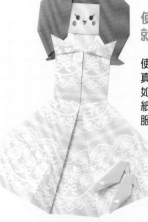

使用小張色紙摺,就能讓公主穿上喲!

使用小張色紙摺紙,真的比較困難,但是如果使用5公分的色紙來摺,就可以和禮服搭配了!

21

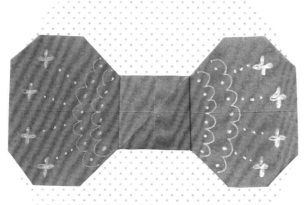

公主的最愛

蝴蝶結

幾乎所有女孩都會非常喜愛蝴蝶結。
可以使用大小不同的色紙來製作並裝飾作品喔!

材料・工具

 將11.8公分
的色紙剪成
4張後,再
取用1張。

 剪刀

1

上下對摺,壓出摺痕。

2

左右對摺。

3

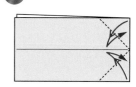

放大

右邊的兩個角往正中央的
摺痕摺,摺成三角形,壓
出摺痕。

4

放大

利用❸的摺痕,向內壓摺。

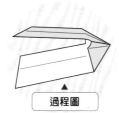

▲
過程圖

5

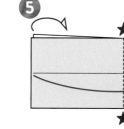

以❹摺出的★與★的連結線
為基準,將前面那一張的紙
反摺。背面的摺法相同。

6

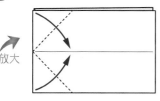

放大

將❺摺出的左邊前面那一張的
角,往正中央的摺痕摺,摺成
三角形。背面的摺法相同。

7

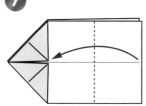

將前面那一張的右邊,對
齊三角形的邊緣摺。背面
的摺法相同。

8

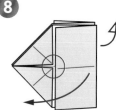

分別抓住前面和後面的○處,
打開中間的三角形後,壓平成
四角形。

22 ----- 谷摺 —·— 山摺

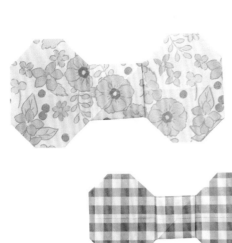

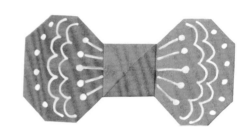

9

▲ 過程圖

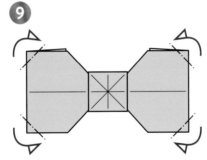

左、右邊的角往後面
摺一點起來。

完成 ♥

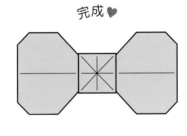

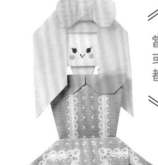

當作公主的小飾品，
或是裝飾在禮服上，
都很可愛！

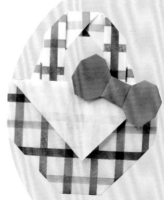

做成小蝴蝶結，
可以當作裝飾品
使用喲！

蝴蝶結可以裝飾在編
織包、禮服等上面，
或是當作小飾品來使
用。只要更換色紙的
尺寸，就能變化出大
小不同的蝴蝶結了！

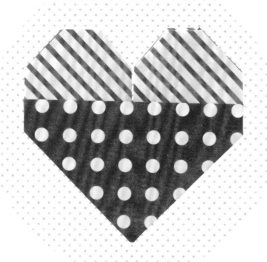

愛心

可愛的愛心形狀深受公主喜愛。它可以當心意卡使用，也可以作為送人的禮物喔！

進行摺紙作業時，作為表面的部分，最後會變成愛心的上半部。

材料・工具

15公分色紙1張

1

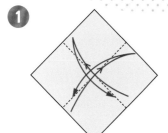

對摺成四角形兩次，壓出摺痕。

2

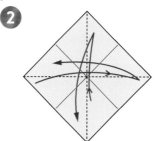

縱向與橫向分別對摺，壓出摺痕。

3

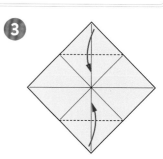

上方和下方的角，對齊正中央摺。

4

放大

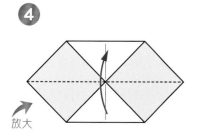

對摺。

5

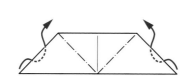

左、右兩邊的角利用❶～❷壓出的摺痕，向內壓摺。

過程圖

6

放大

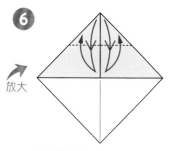

上方的角對齊正中央摺，壓出摺痕。

摺出的形狀

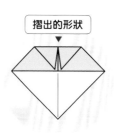

7

利用❻壓出的摺痕，向內壓摺。

----- 谷摺 　—·— 山摺

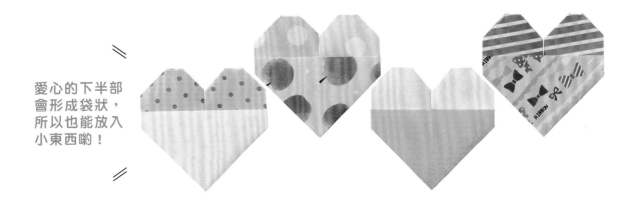

愛心的下半部
會形成袋狀，
所以也能放入
小東西喲！

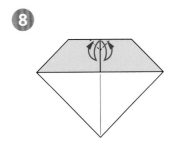

8

內側的角摺一點起來，壓出摺痕。

摺出的形狀

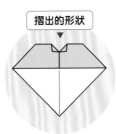

9

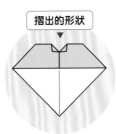

利用 **8** 壓出的摺痕，向內壓摺。

10

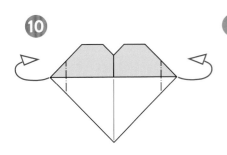

左、右邊的角，僅前面
那一張往後摺一點。

11

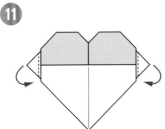

後面那一張的角，摺向前方。

完成 ♥

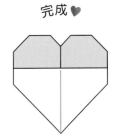

寫信給朋友
的時候，
可以將紙摺成
愛心的形狀♡

在紙上寫上訊息後，
把它摺成愛心的形狀
交給對方，說不定能
更進一步傳達你「非
常喜歡」的心意呢！

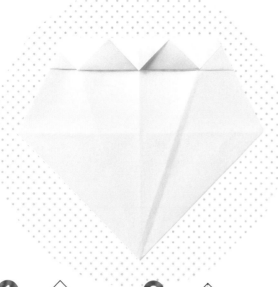

鑽石

身為公主，需要寶石來搭配。現在就用鑽石讓她變身為一位閃亮亮的公主吧！

材料·工具

15公分色紙1張

1
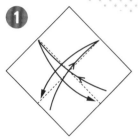

對摺成四角形兩次，
壓出摺痕。

2

縱向與橫向分別對摺，
壓出摺痕。

3

四個角對齊正中央摺。

4
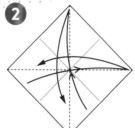

放大

下方的兩個角對齊正中央摺。

摺出的形狀

5
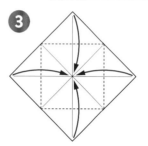

上面的三角形對摺兩次。

6
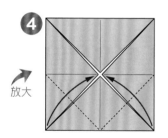

將角往上拉出。

過程圖

7
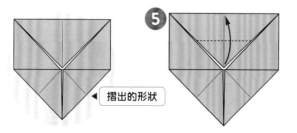

利用摺痕做階梯摺，形成鋸齒狀。

摺出的形狀

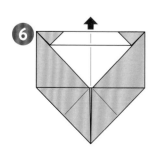

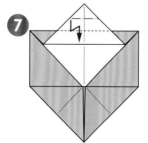

　----- 谷摺　——— 山摺

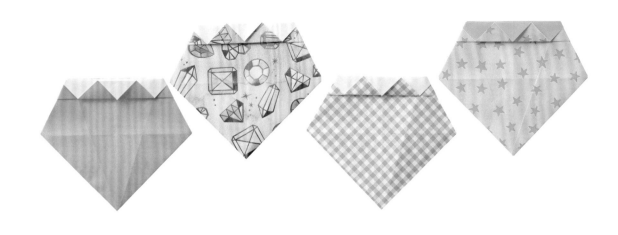

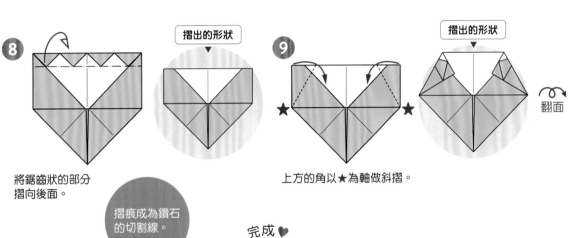

8 將鋸齒狀的部分摺向後面。

摺出的形狀

9 上方的角以★為軸做斜摺。

摺出的形狀

翻面

摺痕成為鑽石的切割線。

10 以☆角和★角的連結線做摺疊，壓出摺痕。

完成 ♥

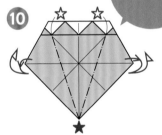

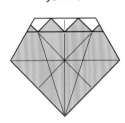

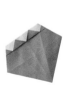

如果使用會閃閃發光的色紙，更有寶石感喔！

黏上緞帶，就變成鑽石項鍊了！

將緞帶或是粗毛線剪成適當長度，用膠帶固定在鑽石的背面，就完成了。

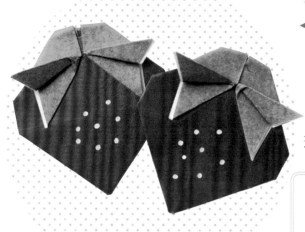

公主的最愛

草莓

酸酸甜甜的草莓是不是看來很可口啊？
現在就摺一些草莓，來玩採草莓家家酒吧！

材料・工具

〔草莓〕
15公分
色紙1張

〔花萼〕
草莓的一半

草莓

①

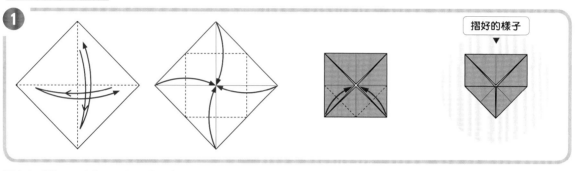

摺好的樣子 ▼

摺法和「鑽石」（第26頁）的②～④相同。

②

放大 ↗

草莓完成 💗

翻面 ↩

將上方的角摺一點起來。

摺出的形狀 ▲

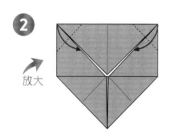

用7.5公分的
色紙來摺，
就會變成
小草莓喔！

摺成小小草莓，就可以放入
編織包中玩遊戲囉！

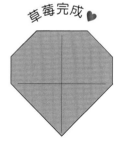

照片中的草莓，是
將10公分的色紙裁
成四張後摺成的。
因為尺寸小，所以
摺紙時難度較高，
建議多練習後再挑
戰吧！

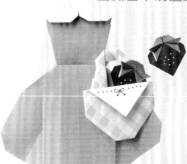

----- 谷摺　——— 山摺

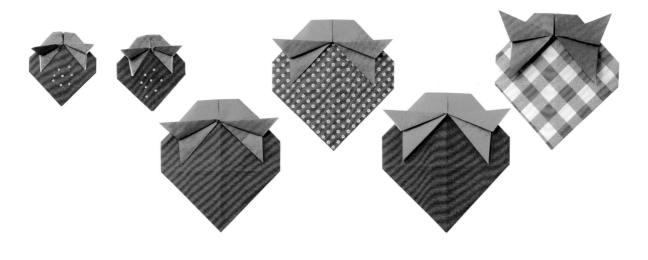

花萼

 3

左右對摺兩次,壓出摺痕後
展開。

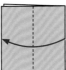 **4**

上下對摺。

5
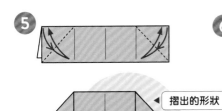

◀ 摺出的形狀

上方的左、右角,往下摺成
三角形,壓出摺痕。

6
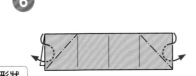

利用❺的摺痕,向內壓摺。

7
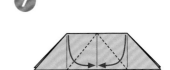

上方的左、右角,對齊正中央
的摺痕摺。

組合

8
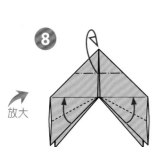

放大 ↗

上方的角往後摺。下方的
部分,僅前面那一張的斜
邊,往上對齊摺痕摺。

花萼完成 ♥
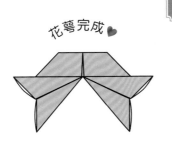

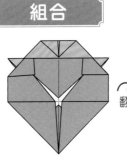

🔄 翻面

將「草莓」插入「花萼」
背面的袋狀中合為一體。

完成 ♥
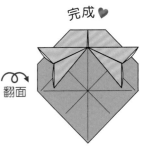

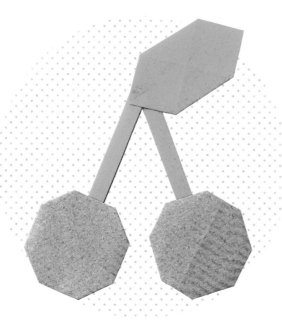

櫻桃

兩顆紅色小果晃動著的櫻桃,是以兩種顏色、三種尺寸、共四張紙製作成的喔!

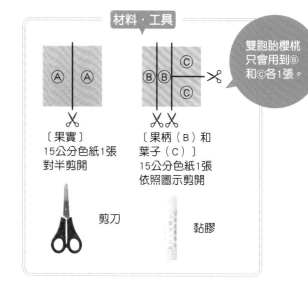

材料・工具

〔果實〕
15公分色紙1張
對半剪開

〔果柄(B)和
葉子(C)〕
15公分色紙1張
依照圖示剪開

雙胞胎櫻桃
只會用到Ⓑ
和Ⓒ各1張。

剪刀

黏膠

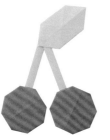

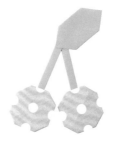

果實

1

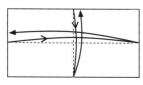

縱向與橫向分別對摺,
壓出摺痕。

2

兩邊對齊正中央的摺痕摺。

3

四個角對齊正中央摺。

摺出的形狀

4

放大

角摺一點起來。

摺出的形狀

翻面

果實完成♥

使用7.5公分的
色紙來摺,就會
變成小櫻桃囉!

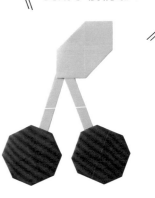

----- 谷摺　　—·— 山摺

果柄

⑤

使用Ⓑ色紙。縱向與橫向
分別對摺，壓出摺痕。

⑥

上、下邊對齊正中央的摺
痕摺。

⑦

對摺。

⑧

中央做斜摺。

果柄完成💛

葉子

⑨

使用Ⓒ色紙。縱向與橫向
分別對摺，壓出摺痕。

⑩

四個角對齊正中央摺。

⑪

左、右角對齊正中央摺。

摺出的形狀

翻面

葉子完成💛

組合

將全部都翻面後，
用黏膠黏貼。

完成💛

畫上五官後，
就變成公主的
朋友了！

在櫻桃果實上畫上
五官，好吃的水果
就變成愛說話的雙
胞胎，可以跟公主
當朋友。

31

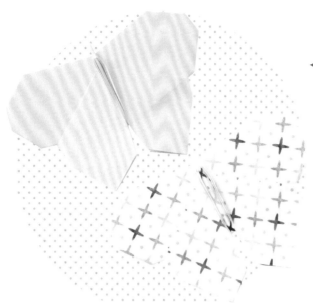

蝴蝶

彷彿是即將翩翩飛去的可愛蝴蝶，
可以使用各種花紋的色紙來做做看喔！

材料・工具

15公分色紙1張

1 摺法和「手拿包」（第20頁）的**1**～**3**相同。

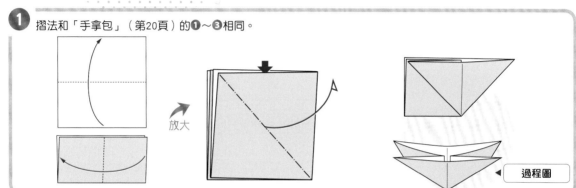

放大

過程圖

2

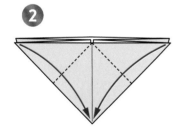

僅前面那一張紙的左、右
角，對齊下方的角摺。

3

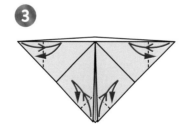

如圖，後面那一張的左、右角，
以及前面那一張下方的角，稍微
摺一點起來，壓出摺痕。

摺出的形狀

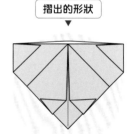

4

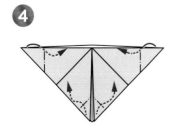

利用**3**的摺痕，向內壓摺。

過程圖

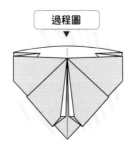

摺出的形狀

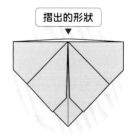

翻面

----- 谷摺 —— 山摺

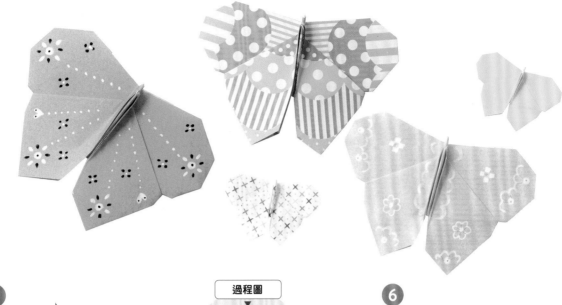

放大

5

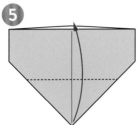

僅前面那一張紙,將下角
往上摺,並稍微超過上面
的邊緣。

過程圖

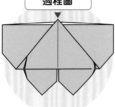

將側邊浮起的部分
壓扁成三角形。

6

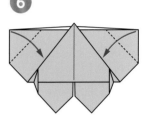

將④上方做向內壓摺的左、
右角,僅前面那一張紙往下
摺。

7

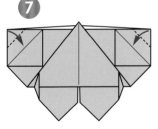

剩下的角往下摺,並稍微
超過前面那一張的摺痕。

摺出的形狀

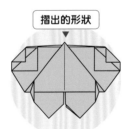

翻面

8

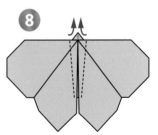

依照摺線做斜摺(好像用
大拇指和食指,從中間將
紙抓住斜摺起來)。

完成 ♥

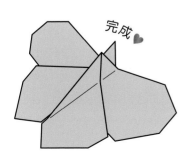

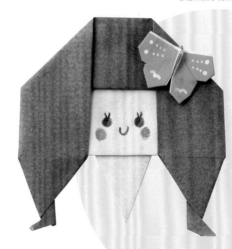

也可以作為
髮飾或是禮服的
裝飾品喔!

用小張的色紙來摺,
就可以做成裝飾品。
如果和後面第34頁的
「花朵」與第36頁的
「薔薇」一起裝飾物
品,也很漂亮♪

公主的最愛

花朵

有著四片花瓣的花朵，十分可愛。
不妨試著做出各種顏色、大小不同的花朵吧！

材料・工具

15公分
色紙1張

筆

1

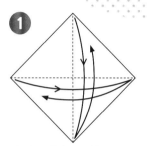

縱向與橫向分別對摺，
壓出摺痕。

2

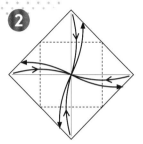

四個角對齊正中央摺，
壓出摺痕。

3

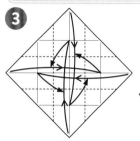

四個角對齊對面**2**壓出
的摺痕摺，壓出摺痕。

摺出的形狀

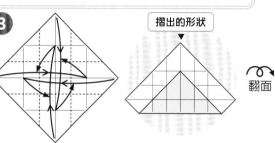

翻面

4

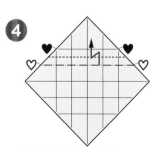

將♡和♥的摺痕對齊，
做階梯摺。

5

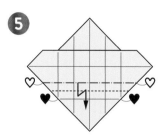

下面同樣做階梯摺。

摺出的形狀

6

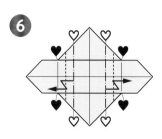

左、右邊的摺法相同。將
♡和♥的摺痕對齊，做階
梯摺。

摺出的形狀

翻面

7

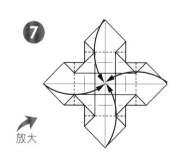

放大

四個角對齊正中央摺。

- - - - 谷摺　——— 山摺

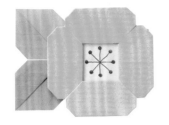 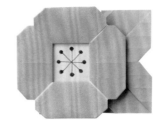 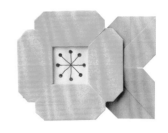

8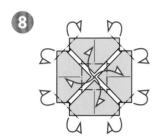

正在將角
摺入的樣子。

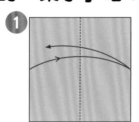

完成 ♥

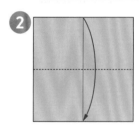

中間的四個角，摺入階梯摺的內側。
外圍的八個角往後面稍微摺一點。

可以在中央畫上雌蕊和雄蕊。

再來製作「花朵」和「薔薇」的「葉子」吧！

葉子

材料・工具

7.5公分
色紙1張

剪刀

1

左右對摺，壓出摺痕。

2

上下對摺。

3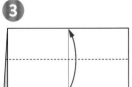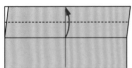

將前面那一張對摺兩次，
壓出四等分摺痕後打開。
背面摺法相同。

4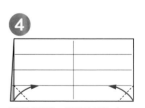

僅前面那一張下方的左、
右角，對齊最下面的摺痕
摺成三角形。背面摺法相
同。

5

僅前面那一張紙，對齊正
中央的摺痕摺。

6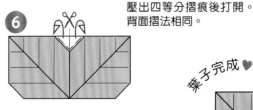

用剪刀從上邊的中間往下
剪，剪至四等分的第一個
摺痕為止。將剪後形成的
角，往後摺成三角形。

葉子完成 ♥

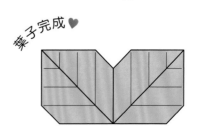

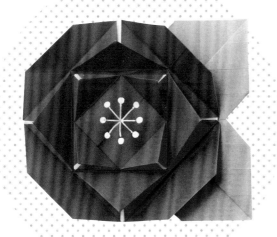

薔薇

將由大小不同的色紙摺出的部件加以
組合，就會變成華麗的薔薇。

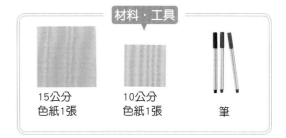

| 材料・工具 |

15公分
色紙1張

10公分
色紙1張

筆

正面朝上
的開始喔！

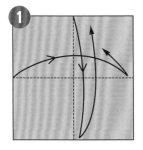
①
縱向與橫向分別對摺成四
角形，壓出摺痕。

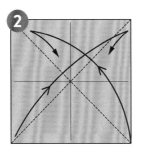
②
縱向與橫向分別對摺成三
角形，壓出摺痕。

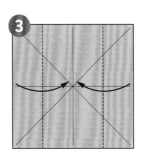
③
左、右邊對齊正中央的
摺痕摺。

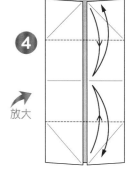
④ 放大
上、下邊對齊正中央的
摺痕摺，壓出摺痕。

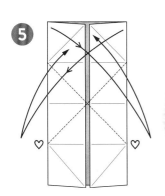
⑤
摺出的形狀 ▼
左、右邊分別對齊♡與♡的
連結線斜摺，壓出摺痕。

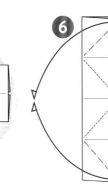
⑥ ★★
過程圖 ▲
利用之前壓出的摺痕，將★和☆的四個角
往左、右邊拉開，然後將紙壓平。

----- 谷摺 ——— 山摺

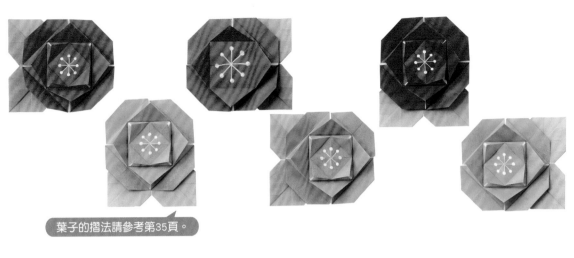

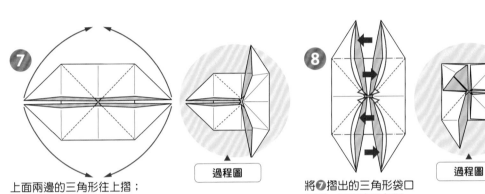

葉子的摺法請參考第35頁。

7
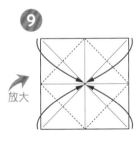

過程圖

上面兩邊的三角形往上摺；
下面的往下摺。

8

翻面

過程圖

將⑦摺出的三角形袋口
打開，壓平成四角形。

9
放大

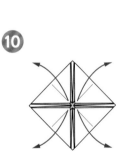

翻面

過程圖

四個角對齊正中央摺。

10

僅前面那一張，從中央的
角向外側拉開。

11
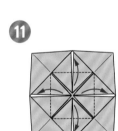

中央的四個角，對齊
四邊做摺疊。

12

摺出的形狀

四個角的三角形往
後面做對摺。

13
轉向

使用10公分的色
紙，進行和①～⑫
相同的摺法。

14
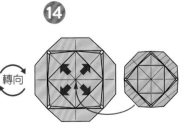

將⑬做出來的邊緣（▨），
插入⑫➡指示處。如果有困
難，也可以將邊緣往後摺，
然後用黏膠固定。

完成 ♥

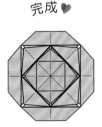

可以在中央畫上
雌蕊和雄蕊。

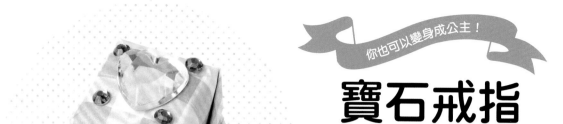

寶石戒指

試著製作一個能戴在自己手指上的戒指吧！大寶石是焦點所在喔！

材料・工具

將15公分色紙對半剪開後，取用1張。

紙膠帶　剪刀

①

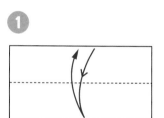

上下對摺，壓出摺痕。

②

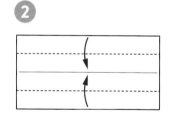

上、下邊對齊正中央的摺痕摺。

③

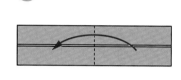

左右對摺。

④

放大

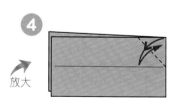

將右上角往正中央的摺痕摺，摺成三角形，壓出摺痕。

摺出的形狀

⑤

放大

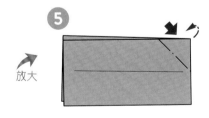

利用④壓出的摺痕，向內壓摺。

　----- 谷摺　—・— 山摺

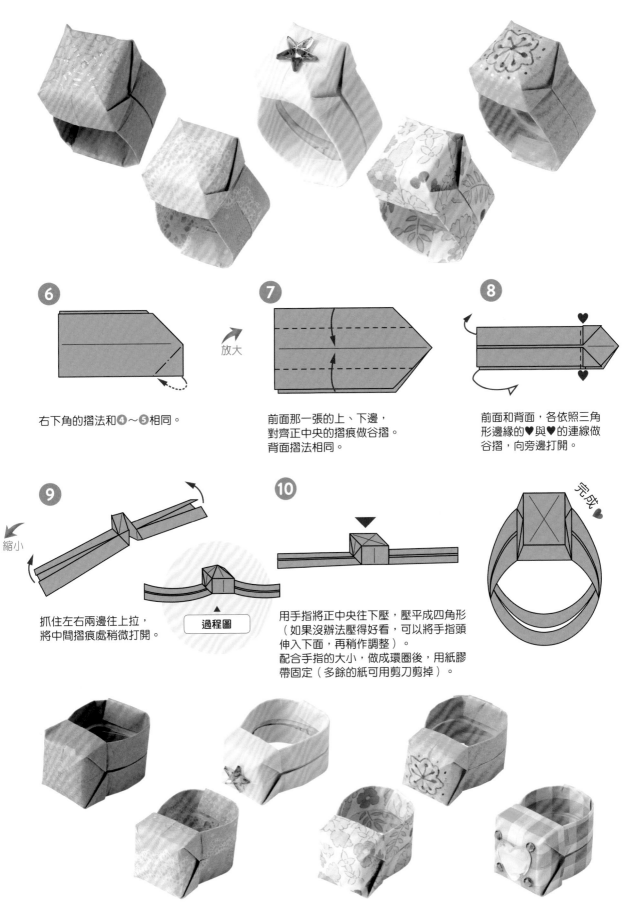

6

右下角的摺法和❹～❺相同。

放大

7

前面那一張的上、下邊，
對齊正中央的摺痕做谷摺。
背面摺法相同。

8

前面和背面，各依照三角
形邊緣的♥與♥的連線做
谷摺，向旁邊打開。

9

縮小

抓住左右兩邊往上拉，
將中間摺痕處稍微打開。

過程圖

10

用手指將正中央往下壓，壓平成四角形
（如果沒辦法壓得好看，可以將手指頭
伸入下面，再稍作調整）。
配合手指的大小，做成環圈後，用紙膠
帶固定（多餘的紙可用剪刀剪掉）。

完成♥

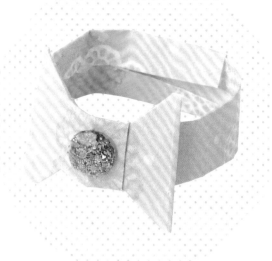

蝴蝶結戒指

用一張色紙，就能完成蝴蝶結的戒指喔！
想做幾個不同顏色的蝴蝶結戒指都可以。

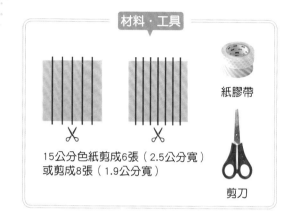

材料‧工具

15公分色紙剪成6張（2.5公分寬）
或剪成8張（1.9公分寬）

紙膠帶

剪刀

裁成6張的寬度　2.5cm

裁成8張的寬度　1.9cm

1 摺法和「蝴蝶結」（第22頁）的 ❶～❻ 相同。

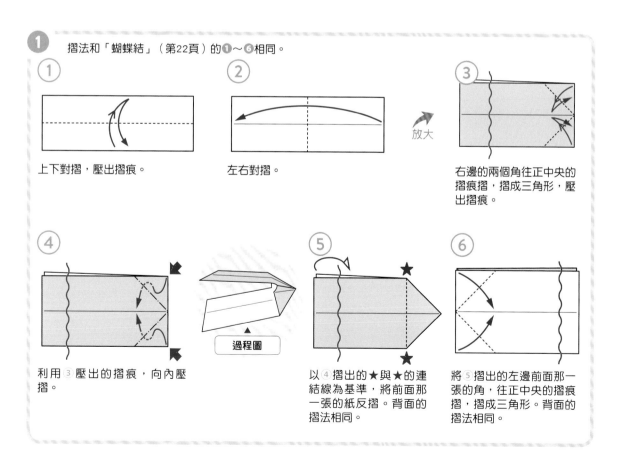

① 上下對摺，壓出摺痕。

② 左右對摺。

放大

③ 右邊的兩個角往正中央的摺痕摺，摺成三角形，壓出摺痕。

④ 利用 ③ 壓出的摺痕，向內壓摺。

過程圖

⑤ 以 ④ 摺出的★與★的連結線為基準，將前面那一張的紙反摺。背面的摺法相同。

⑥ 將 ⑤ 摺出的左邊前面那一張的角，往正中央的摺痕摺，摺成三角形。背面的摺法相同。

----- 谷摺　—‧— 山摺

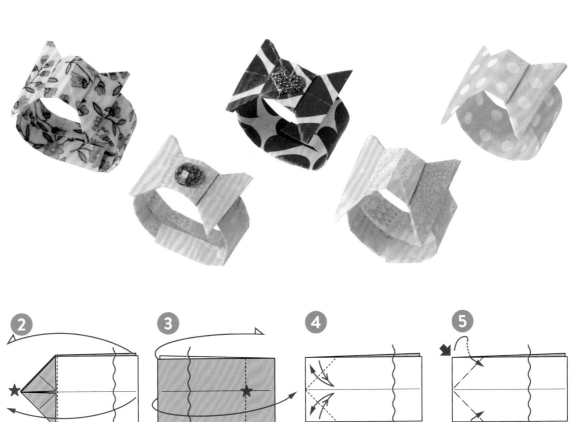

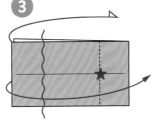

2 將前面那一張的右邊，沿著三角形的邊緣反摺。背面的摺法相同。

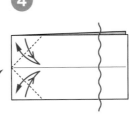

3 沿著❷的★角的位置反摺。背面摺法相同。

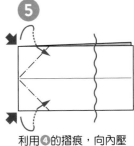

4 將❸摺出左邊前面那一張的角，往正中央的摺痕摺成三角形，壓出摺痕。背面摺法相同。

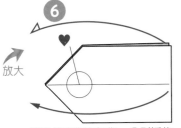

5 利用❹的摺痕，向內壓摺。背面摺法相同。

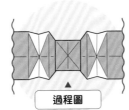

放大

6 雙手的食指和拇指，分別抓住♥的內外側邊緣後，將右邊的紙往前、後拉開，並將中央的三角形（♥）打開，壓平成四角形。

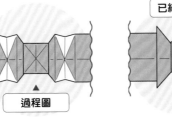

過程圖

已經壓平圖

▼

蝴蝶結完成了！

翻面

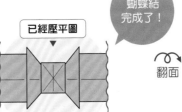

7 上、下邊對齊正中央的摺痕摺（下面的蝴蝶結不摺）。

8 配合手指的大小，做成環圈後，用紙膠帶固定（多餘的紙可用剪刀剪掉）。

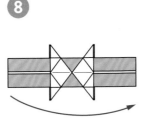

完成 ♥

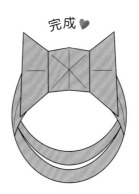

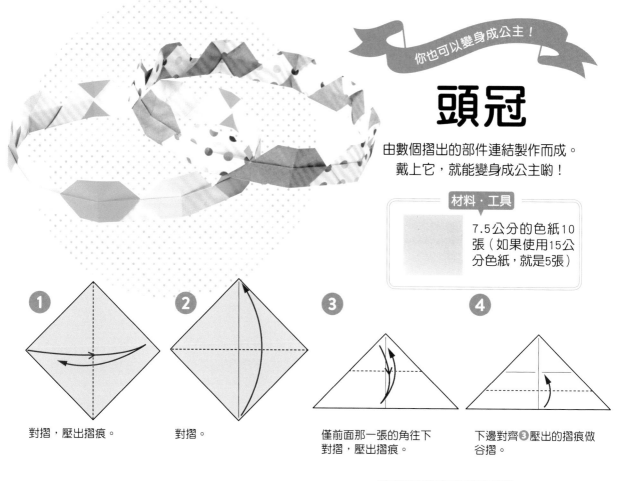

頭冠

由數個摺出的部件連結製作而成。
戴上它，就能變身成公主喲！

材料・工具
7.5公分的色紙10張（如果使用15公分色紙，就是5張）

1

對摺，壓出摺痕。

2

對摺。

3

僅前面那一張的角往下對摺，壓出摺痕。

4

下邊對齊❸壓出的摺痕做谷摺。

5

摺出的形狀

僅前面那一張的上角，沿著❸壓出的摺痕往下摺。

也可以做成「王冠」喔！

6

翻面

正面摺出的形狀。

翻面

上邊和下邊的角，對齊正中央的摺痕摺。

7

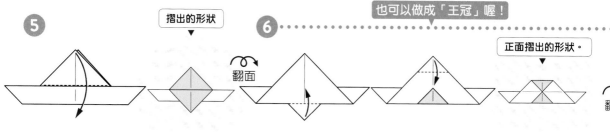

十個摺完

再摺九個相同的。

也可以試著製作成對的手鐲喔！

配合自己的手腕粗細，摺出適合的數量來製作。

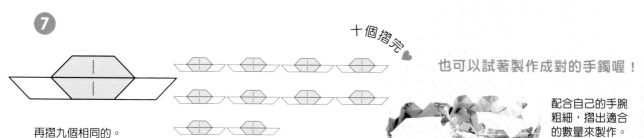

- - - - 谷摺　　— ・— 山摺

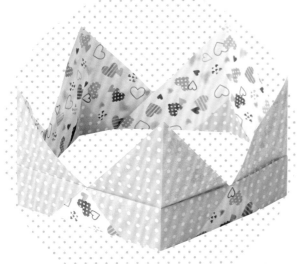

你也可以變身成公主！

王冠

可以玩公主戴頭冠、國王戴王冠的
扮家家酒遊戲。

材料・工具

15公分色紙5張

⑥

摺出的形狀

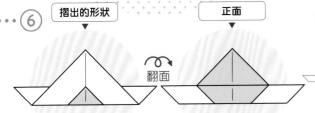

翻面

正面

只將下方的角對齊中央
摺，就會變成有大鋸齒
的「王冠」。

再做四個相同的。

⑦

部件完成 ♥

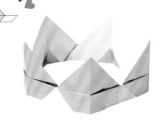

依照⑧～⑪ 進行組合
（和「頭冠」相同）。

組合

⑧

部件(A)

部件(B)

將在⑥摺好翻面後，位於
前面的那一張紙還原（十
個都還原）。

將(B)插入(A)的♡和♥間。
這時，(B)的★處跟(A)的☆
處對齊。

⑨

將(A)的角回復到⑦的形狀。

⑩ 可將A和B包
在一起，就
會固定住。

剩下的九個，作法跟
⑧～⑨相同，將一個
個連結在一起。

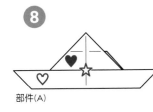

⑪

全部連在一起後，將最兩端的部分
連結在一起，再稍微調整，就會形
成頭環。

完成 ♥

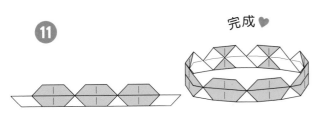

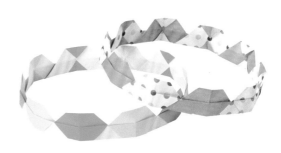

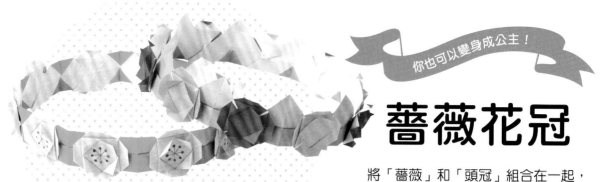

薔薇花冠

將「薔薇」和「頭冠」組合在一起，
就可以做出漂亮的薔薇花冠了。

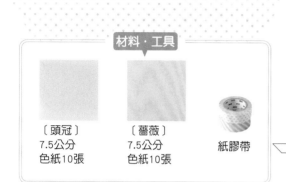

材料・工具

〔頭冠〕	〔薔薇〕	
7.5公分	7.5公分	紙膠帶
色紙10張	色紙10張	

①

製作第42～43頁的「頭冠」，
直到十個都組合在一起（還不
用連結成環狀）。

如果想要再做中間
小薔薇，組合在薔
薇內，可以使用5
公分的色紙。

②

製作十個第36～37頁的薔
薇（中間不需要組合小薔
薇）。

③

翻面

如圖，將薔薇背面上、下兩個三角形，
在頭冠凹陷處，跟頭冠組合在一起。

過程圖

④

正面

翻面

用紙膠帶將一個個固定，等黏
好九個後，將頭冠最兩端的部
分連結在一起，稍微調整後，
再黏貼上第十朵薔薇。

完成 ♥

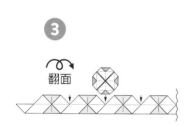

也可以製作成套的
手環喔！

這個手環是利用
5公分色紙製作
「頭冠」部件，
7.5公分色紙製
作薔薇，再共同
組合出來的。你
也可以製作自己
喜歡的尺寸喲！

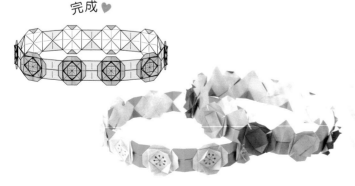

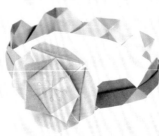

　　----- 谷摺　—‧— 山摺

亮晶晶又可愛的 裝飾方法

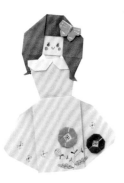

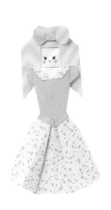

摺好的成品，雖然已經很漂亮，但是如果再加上裝飾，就變得更加可愛了。這裡介紹三個裝飾的小點子！

Decoration 1

用小尺寸色紙摺第22～37頁的作品，當作裝飾物。

將蝴蝶結和花朵裝飾在公主的禮服或包包上，可愛度馬上提升。將鑽石或紅心貼在第42～43頁的頭冠或王冠上，就變成鑲有鑽石或附有紅心的頭冠和王冠了！

Decoration 2

試著用彩色筆或各種種類的筆畫上花紋

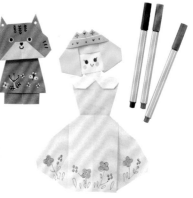

試著在摺好的成品上，用喜歡的彩色筆自由的畫上圖案吧！另外，使用不同的筆畫圖，樂趣不同喔！例如：畫出來的圖案會亮亮的，或是會變成3D、模糊的，感覺都會不一樣！

Decoration 3

貼上貼紙，提升閃亮度！

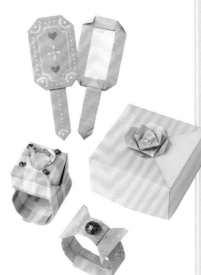

使用貼紙，就能輕易完成閃閃發亮的作品囉！貼上立體的水鑽貼紙，就好像鑲上真正的寶石一樣。可愛的紙膠帶也很推薦喲！

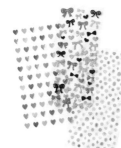

到四十九元起的商店找找看！

鼓星星

摺出很多放在一起，就像是將許多寶石擺在一塊。
也可以將多個連結起來作為裝飾品喔！

材料・工具

將15公分
色紙剪成
8張後，
取用2張。

剪刀　　紙膠帶

建議使用
有點厚度
的紙。

1

將剪成細條狀的兩張色紙，
用紙膠帶相連起來。

2

從其中一端繞圈打結。
注意：色紙上不可形成
皺摺。

3

將露出的色紙往♥方向
摺，塞入「結」裡面。

塞入後的形狀

翻面

4

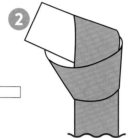

從五角形的邊緣處，
往♥的方向摺。

翻面
轉向

5

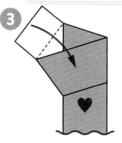

照❹～❺摺，直到將所有
的紙全部捲摺起來。

6

放大

將最後剩下的部分摺入
箭頭所指的裡面。

7

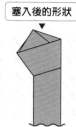

推壓五個邊，讓中央鼓起。

完成 ♥

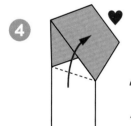

用緞帶連結，
就變成星星手鍊了！

將緞帶穿過一顆顆
星星就完成了。可
以請大人幫忙喔！

　　----- 谷摺　——— 山摺

你也可以變身成公主！

鼓鼓愛心

一起來做鼓鼓的愛心吧！左頁的星星手鍊，
也可以改用愛心來製作喔！

材料・工具

 將15公分
色紙剪成
4張後，
取用1張。

 剪刀

 紙膠帶

①

從邊緣開始摺三角形五
次，將紙逐漸捲起來。

▲ 過程圖　　▲ 過程圖　　▲ 過程圖

 放大

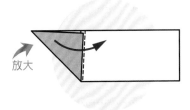 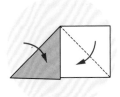 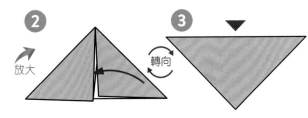

放大

▲ 過程圖　　▲ 過程圖

② 轉向　剩餘的邊摺成三角形後，
插入❶摺的三角形中間。

③ 推壓上面最長的部分，
讓它鼓起。

④

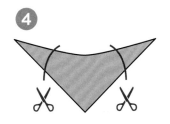

完成 ♥

兩邊的角剪成圓弧狀。

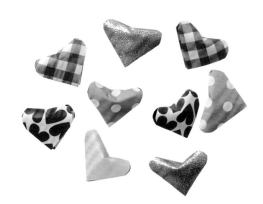

星星

組合八個摺好的部件，可以製作成各式各樣
的星星。裝飾在聖誕樹上也很漂亮。

15公分
色紙8張

黏膠

1

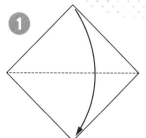

對摺成三角形。

2

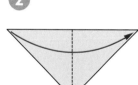

再次對摺成三角形。

3

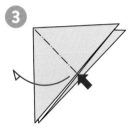

手伸入三角形的袋中，
打開成四角形後壓平。

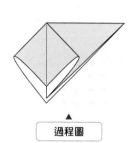

▲
過程圖

4

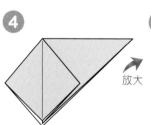

放大

背面也同樣打開成四角形
後壓平。

5

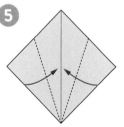

僅前面的那一張紙，下面
的左、右邊對齊正中央的
摺痕摺。

6

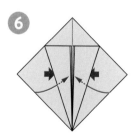

翻開❺摺好的部分，將後
面那張紙，用跟❺相同的
摺法往正中央的摺痕摺。

摺出的形狀
▼

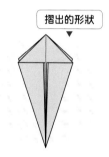

一個部件完成❤

7

翻面

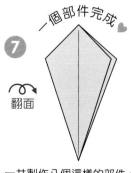

一共製作八個這樣的部件。

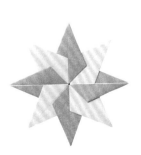

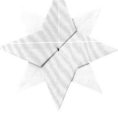

----- 谷摺　——— 山摺

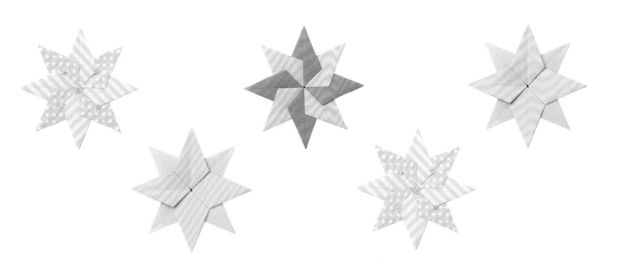

組合

完成 ♥

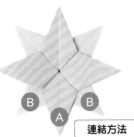

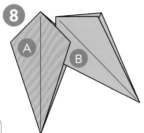

⑧

A

B

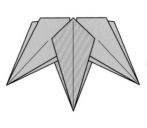

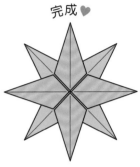

連結方法

將兩張（A）側邊的角，夾
1張（B）側邊的角，把八
個部件連結在一起。

將較寬的角置於中央，
一一組合部件。

每連結一個，背面就
用黏膠黏貼起來。

完成 ♥

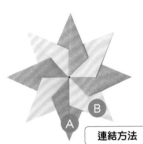

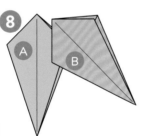

⑧

A

B

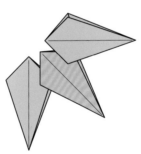

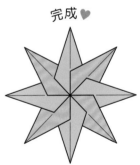

連結方法

用B的左角夾住A的右角，
再用第二個A的左角夾B的
右角。以這樣逆時針、輪
流夾的模式，一一將八個
部件夾好。

將較寬的角置於中央，
來組合部件。

以逆時針方向，將八個部件
連結在一起。注意：每連結
一個，就用黏膠黏住。

只要黏在吸管上，
魔法手杖就完成了！

手杖的作法

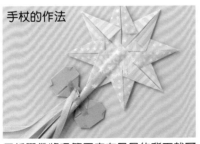

用紙膠帶將吸管固定在星星的背面就可
以囉！製作時，吸管的末端先用手指壓
平，再用紙膠帶黏貼，就能牢牢的固定
住啦！

緞帶是在四十九
元起的商店中購
買的。用紙膠帶
將幾條緞帶固定
在一起，就會變
得很可愛囉！

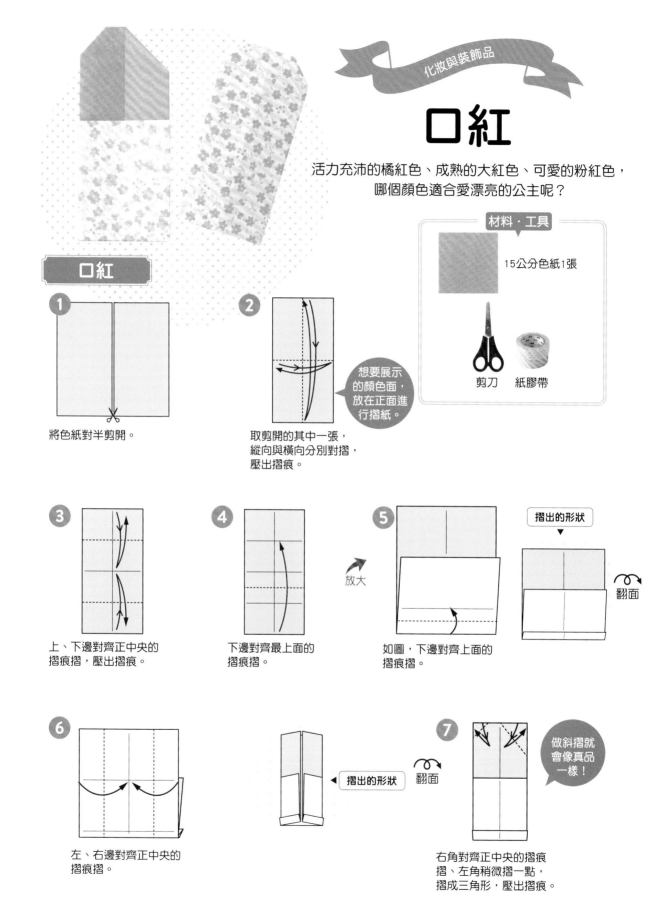

口紅

活力充沛的橘紅色、成熟的大紅色、可愛的粉紅色，
哪個顏色適合愛漂亮的公主呢？

材料・工具

15公分色紙1張

剪刀　紙膠帶

口紅

1
將色紙對半剪開。

2
取剪開的其中一張，
縱向與橫向分別對摺，
壓出摺痕。

> 想要展示的顏色面，放在正面進行摺紙。

3
上、下邊對齊正中央的
摺痕摺，壓出摺痕。

4
下邊對齊最上面的
摺痕摺。

5
如圖，下邊對齊上面的
摺痕摺。

放大

摺出的形狀

翻面

6
左、右邊對齊正中央的
摺痕摺。

摺出的形狀

翻面

7
右角對齊正中央的摺痕
摺、左角稍微摺一點，
摺成三角形，壓出摺痕。

> 做斜摺就會像真品一樣！

　----- 谷摺　—·— 山摺

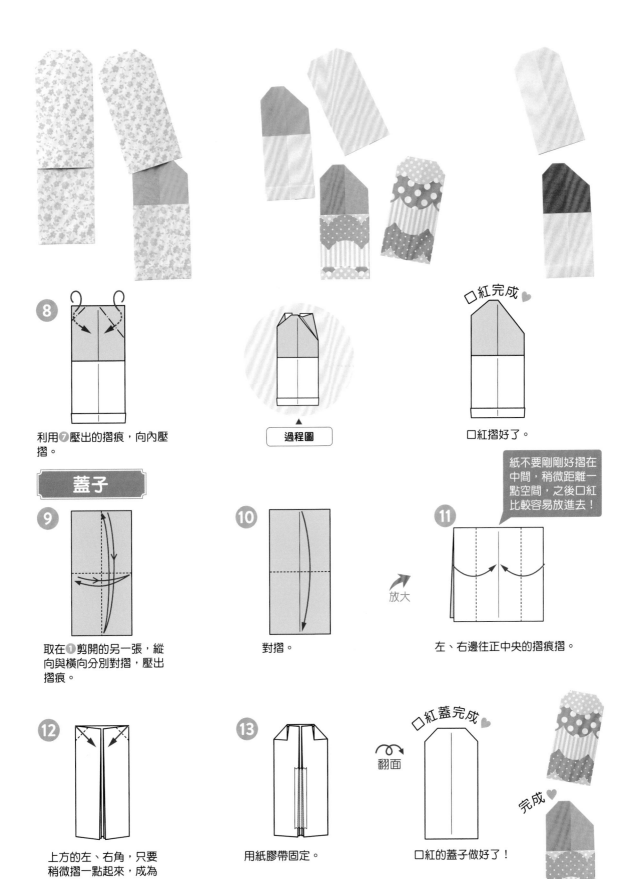

8 利用❼壓出的摺痕,向內壓摺。

過程圖

口紅完成 ♥

口紅摺好了。

蓋子

紙不要剛剛好摺在中間,稍微距離一點空間,之後口紅比較容易放進去!

9 取在❶剪開的另一張,縱向與橫向分別對摺,壓出摺痕。

10 對摺。

放大

11 左、右邊往正中央的摺痕摺。

12 上方的左、右角,只要稍微摺一點起來,成為三角形。

13 用紙膠帶固定。

翻面

口紅蓋完成 ♥

口紅的蓋子做好了!

完成 ♥

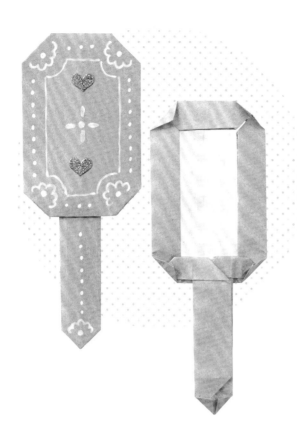

魔法手鏡

鏡子會照出什麼東西來呢？公主喜歡的人？
未來會遇見的王子？快來做做看！

材料・工具

15公分
色紙1張

剪刀

1

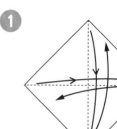

縱向與橫向分別對摺成
三角形，壓出摺痕。

2

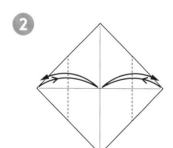

左、右邊的角，對齊正中央
的摺痕摺，壓出摺痕。

3

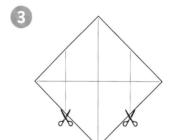

順著**2**壓出的摺痕，將紙剪掉。

4

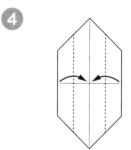

兩邊對齊正中央的摺痕摺。

5

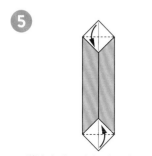

將上角和下角摺成三角形。

6

放大

打開**4**和**5**摺好的兩邊和上邊。

7

成為鏡子
的外框！

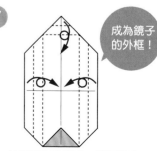

依照壓出的摺痕，將兩邊和
上邊做捲摺。

52　　----- 谷摺　　— ・ — 山摺

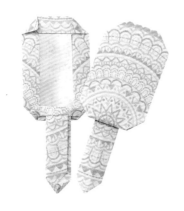
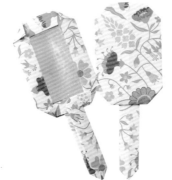

8

放大

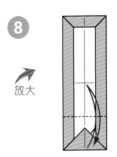

下邊對摺，壓出摺痕。

9

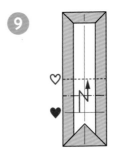

將❽壓出的摺痕♥對齊正中央
的摺痕♡，做階梯摺。

過程圖

▼

10

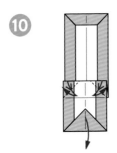

將中央階梯摺摺出來的角摺成三
角形，壓出摺痕，再打開下面的
三角形。

11

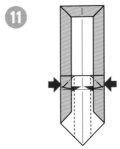

利用❿壓出的摺痕，將角打開成三角
形後壓平。下面的部分會重疊在
一起，當作把手。

過程圖

▼

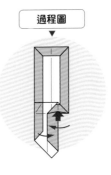

12

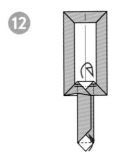

依照摺線，將11摺成三角形的部
分往後摺，再將下方的角往上摺
成三角形。

13

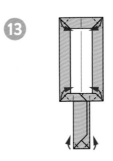

所有的角都稍微摺一點點起來，
成為三角形。

完成♥

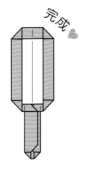

剪一塊銀色的紙放入裡面，
看起來就跟真的鏡子一樣啦！

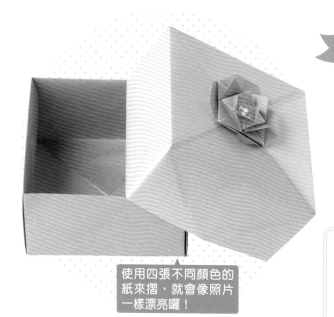

珠寶盒

由四張不同顏色色紙製作而成的
珠寶盒，完成後很堅固，小張色
紙也可以收納在裡面喲！

使用四張不同顏色的
紙來摺，就會像照片
一樣漂亮囉！

材料・工具		
〔盒子〕 15公分 色紙4張	〔蓋子〕 15公分 色紙4張	紙膠帶

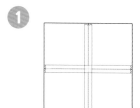

① 如圖，將盒子的四張色紙，緊密
排列後，用紙膠帶固定，變成一
張大張的色紙。

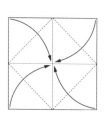

② 四個角對齊正中央，
摺成三角形。

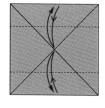

放大
轉向

③ 上邊和下邊對齊正中央，
壓出摺痕。

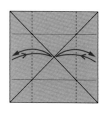

④ 左、右邊對齊正中央，
壓出摺痕。

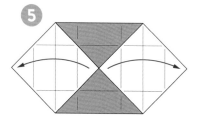

⑤ 將左、右邊的紙打開（上面和
下面維持摺好的形狀）。

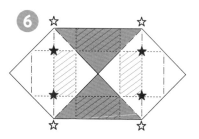

⑥ ▨會成為箱子的側邊，所以依照
摺線做摺疊，一邊讓它立起，一
邊讓☆角與☆角相對在一起。

- - - - - 谷摺 ─・─ 山摺

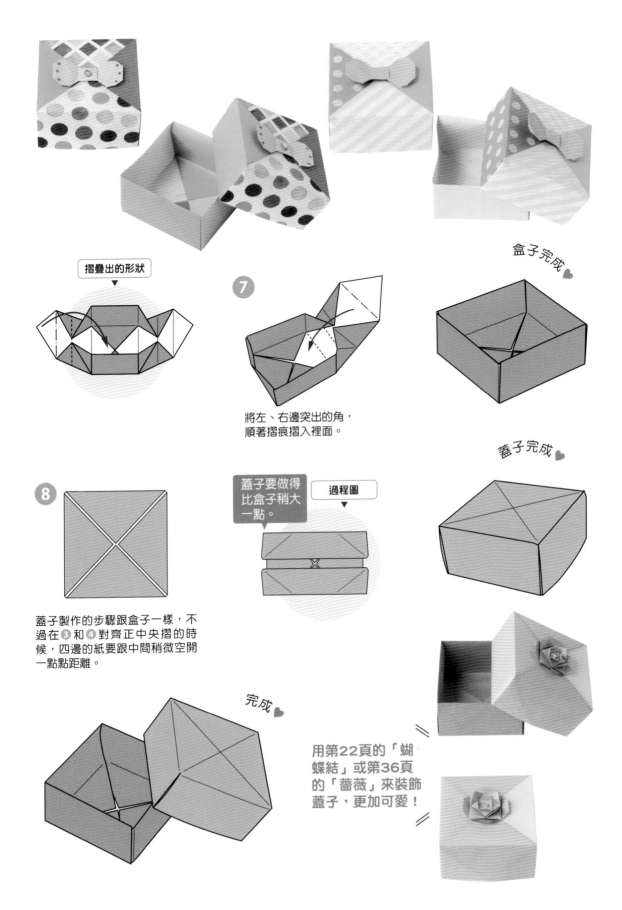

摺疊出的形狀

7

將左、右邊突出的角,
順著摺痕摺入裡面。

盒子完成 ♥

8

蓋子要做得比盒子稍大一點。

過程圖

蓋子製作的步驟跟盒子一樣,不過在 ❸ 和 ❹ 對齊正中央摺的時候,四邊的紙要跟中間稍微空開一點點距離。

蓋子完成 ♥

完成 ♥

用第22頁的「蝴蝶結」或第36頁的「薔薇」來裝飾蓋子,更加可愛!

小王冠

由三個三角形組合的可愛王冠。
畫上花紋或是用貼紙裝飾也很好看喔！

材料·工具

15公分色紙1張

① 摺法和「手拿包」（第20頁）的①～③相同。

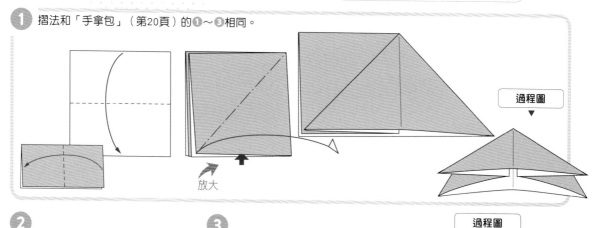

過程圖 ▼

②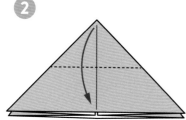

上角往下邊對摺。

③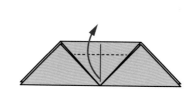

上邊留一部分，再將角往上摺成階梯。

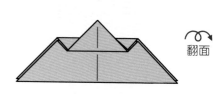

過程圖 ▼

翻面

④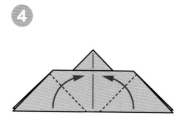

僅前面的那一張，將左、右角往上摺（不要摺到正中央，中間要稍微留點空間）。

⑤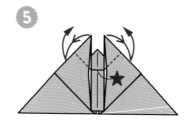

上方的兩個角對齊★處的高度，往兩邊摺，壓出摺痕。

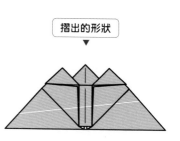

摺出的形狀 ▼

　----- 谷摺　—·— 山摺

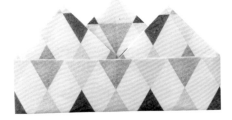

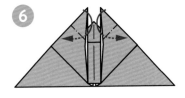

6

利用⑤壓出的摺痕,向內壓摺。

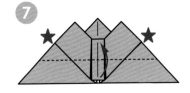

7

下邊對齊★處做摺疊。

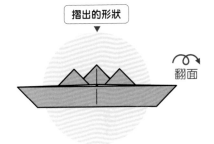

摺出的形狀

翻面

8

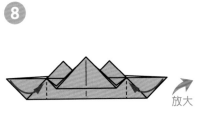

放大

兩邊的角往中間摺,並摺入
階梯摺的內側。

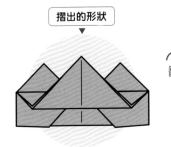

摺出的形狀

翻面

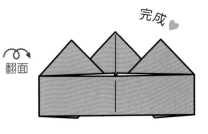

完成♥

摺小小,公主
也可以戴喔!

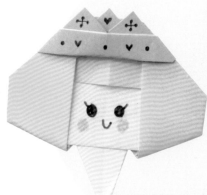

第42～43頁的頭冠
和王冠,是適合你
戴的大小。如果改
用5公分的色紙來
摺,就會摺出公主
和動物適合配戴的
尺寸囉!

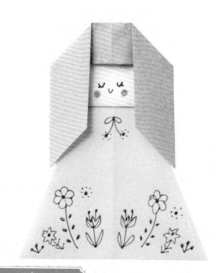

小女孩

來和住在魔法森林裡的小女孩，
還有小矮人和動物一起玩遊戲吧！

材料・工具

〔臉〕
7.5公分
色紙1張

〔身體〕
7.5公分
色紙1張

紙膠帶

筆

臉

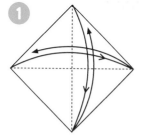

1 縱向與橫向分別對摺，
壓出摺痕。

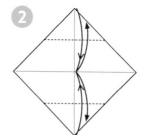

2 上角和下角對齊正中央
的摺痕摺，壓出摺痕。

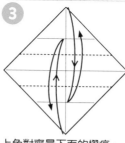

3 上角對齊最下面的摺痕，
下角對齊最上面的摺痕摺，
壓出摺痕。

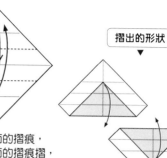

摺出的形狀
▼

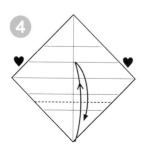

4 下角對齊摺痕♥摺，
壓出摺痕。

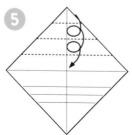

5 上角對齊最上面的摺痕摺，
然後再利用原有摺痕，像捲
起來般的摺兩次。

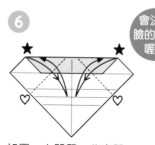

6 如圖，中間留一些空間，
將上方兩個角往下摺，讓
★角摺到♡的摺痕，壓出
摺線。

會決定
臉的形狀
喔！

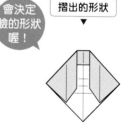

摺出的形狀
▼

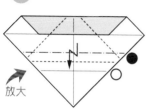

放大

7 讓●的摺痕對齊○的摺
痕，做階梯摺。

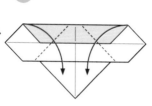

8 利用⑥的摺痕，將上方
兩個角往下摺。

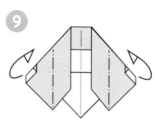

9 利用縱向摺痕，將⑧摺出
的部分往後摺。

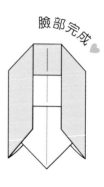

臉部完成♥

----- 谷摺 —·— 山摺

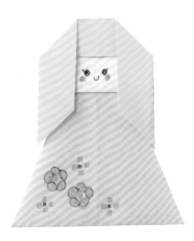
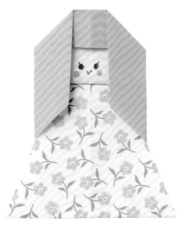
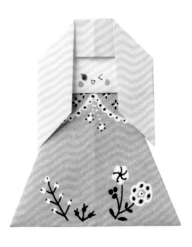

身體

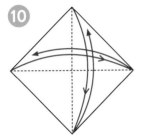

⑩ 縱向與橫向分別對摺，壓出摺痕。

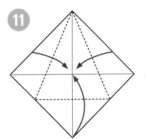

⑪ 上面的左、右邊對齊正中央的摺痕摺，下面的三角形往上摺。

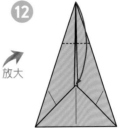

⑫ 上角對齊下方三角形的上角摺。

放大

摺出的形狀
▼

翻面

身體完成 ♥

組合

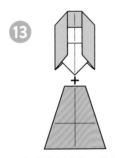

⑬ 將身體的上邊插入臉部階梯摺的中間，然後用紙膠帶固定。

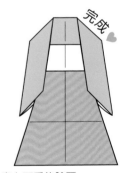

完成 ♥

畫上可愛的臉蛋。

背面

用紙膠帶固定就完成了！

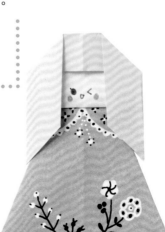

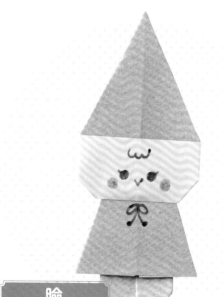

小矮人

用七種不同顏色的紙來摺戴著三角帽的小矮人，
就能玩白雪公主和七個小矮人的扮家家酒了。

材料・工具

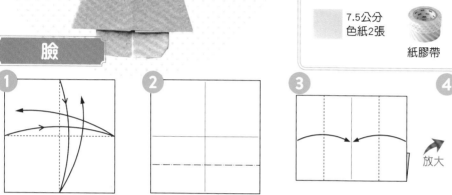

7.5公分
色紙2張

紙膠帶

筆

臉

❶
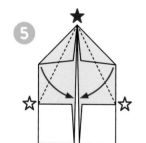
縱向與橫向分別對摺，
壓出摺痕。

❷
下邊對齊正中央的摺痕
往後摺。

❸
兩邊對齊正中央的摺痕摺。

❹
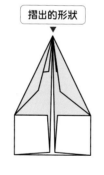
放大

左、右邊上角對齊正中
央，摺成三角形。

❺
左、右邊以☆和★的連結
線，往中間摺成三角形。

摺出的形狀

❻
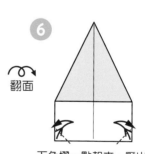
翻面

下角摺一點起來，壓出
摺痕。

❼
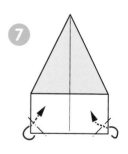
依照❻的摺痕，向內壓摺。

過程圖

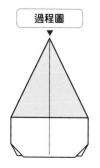

臉部完成 ♥

畫上眼睛和嘴巴吧！

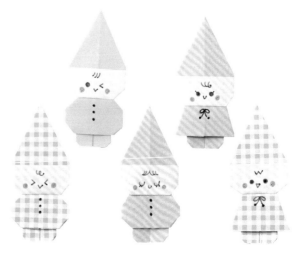

　----- 谷摺　—— 山摺

 身體

 也可以作為第62～63頁的動物身體喔！

也可以作為第62～63頁的動物身體喔！

 ⑩的寬度

 ⑫的寬度

3分之1　3分之1　3分之1

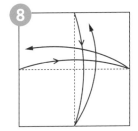

縱向與橫向分別對摺，壓出摺痕。

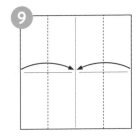

兩邊對齊正中央的摺痕摺。

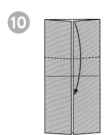 放大

上邊在離正中央摺痕三分之一寬度的地方往下摺。（上方有寬度標示）

 翻面

摺出的形狀

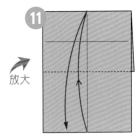 放大

下邊對齊上邊邊緣摺，壓出摺痕。

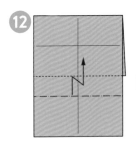 放大

在離⑪摺出的摺痕三分之一處，做階梯摺（右上方有寬度標示）。

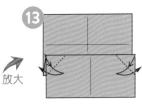

將階梯摺摺出部分的左上和右上角，摺成三角形，壓出摺痕。

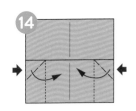

利用⑫壓出的摺痕，將兩個角打開壓平成三角形，並同時將左、右邊往內摺。

摺出的形狀

 翻面

男生 ▼　　　**女生** ▼

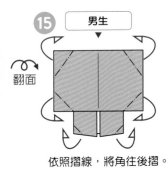

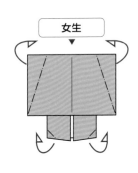

依照摺線，將角往後摺。

身體完成 ♥

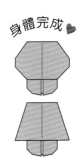

組合　將身體插入臉部下邊打開的地方，用紙膠帶固定。

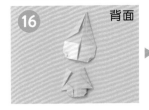 背面

臉和身體摺好之後，全部翻面。

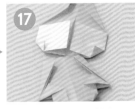

將身體的上邊插入臉部下邊打開的地方。

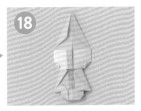

用紙膠帶固定就完成了！

完成 ♥

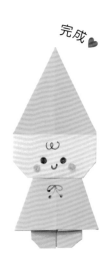

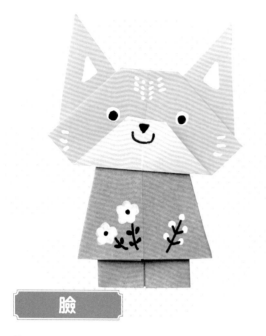

魔法森林的夥伴們

狐狸

用基本摺法摺出的狐狸。只要改變耳朵和臉頰的造型，就可以成為不同動物囉！

材料・工具

〔臉〕
7.5公分
色紙1張

〔身體〕
7.5公分
色紙1張

紙膠帶

筆

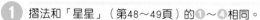
臉

1 摺法和「星星」（第48～49頁）的①～④相同。

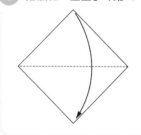

2

過程圖
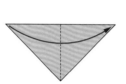

會決定耳朵的形狀。

將裡面的菱形做斜向的向內壓摺。

3

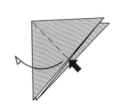
摺出的形狀

翻面

中間上方的角稍微往後摺。僅前面那一張，下方的角往上摺到稍微高於正中央的位置。

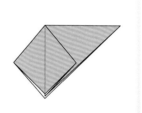

4

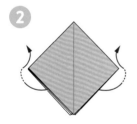

摺出的形狀
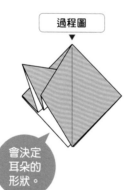

僅前面的那一張，下面的左、右邊對齊正中央的摺痕摺。

松鼠和熊的摺法請看第63頁。

5

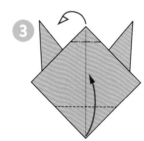
完成 ♥

翻面

將鼻子的上角，稍微往後摺後一點。

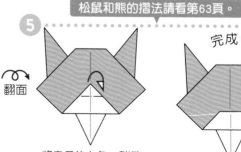

為狐狸畫個臉吧！

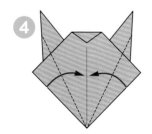

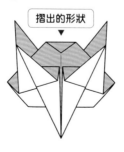

　----- 谷摺　—・— 山摺

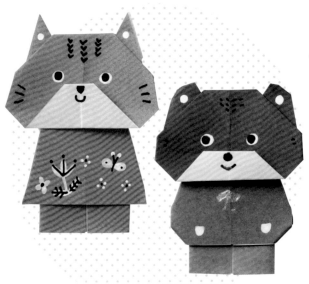

松鼠與熊

你知道住在森林裡的小松鼠和小熊
過著怎麼樣的生活嗎？來摺摺看吧！

材料・工具

〔臉〕
松鼠與熊
7.5公分
色紙各1張

〔身體〕
松鼠與熊
7.5公分
色紙各1張

紙膠帶

筆

狐狸

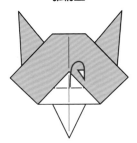

耳朵…往外側摺得大大的。
鼻子…只稍微摺一點點。

松鼠

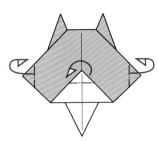

耳朵…摺成小且朝上的樣子。
鼻子…比狐狸再少摺一點。
臉頰…兩邊稍微往後摺一點，
　　　會變得比較可愛喔！

熊

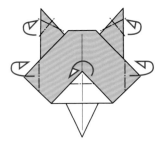

耳朵…摺成大且朝上的樣子後，接
　　　著依照摺痕，將耳朵摺成接
　　　近圓形。
鼻子…大幅的往後摺。
臉頰…兩邊稍微往後摺一點，讓臉
　　　變比較圓。

6 身體

翻面

「身體」的製作請看
第61頁。

7 組合

將「臉」和「身體」從背
後疊在一起後，用紙膠帶
固定。

完成 ♥

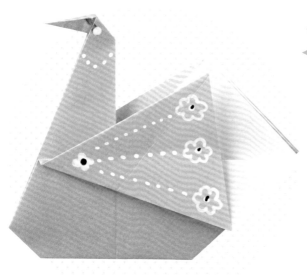

天鵝

魔法森林裡，可以看到在湖上展開
大大羽翼跳舞的天鵝。

材料・工具

15公分色紙1張

① 摺法和「星星」（第48～49頁）的①～④相同。

過程圖 ▼

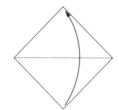 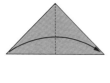 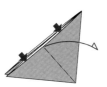 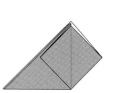

②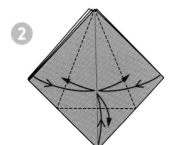

僅前面那一張，上面的左、右邊
對齊正中央的摺痕摺，下面的三
角形往上摺，壓出摺痕。

▲
摺出的形狀

③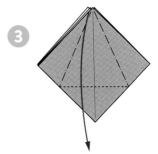

僅前面那一張，將上方的角依照
②壓出的摺痕向下打開，然後將
紙壓平。

④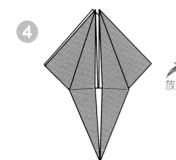

下角對齊上角往上摺。

放大

⑤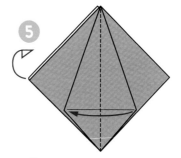

僅前面那一張的右角往左翻，
後面那一張的左角往右翻。

⑥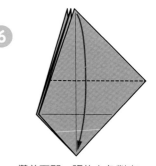

僅前面那一張的上角對齊
下角摺。背面的摺法相同。

----- 谷摺　　—・— 山摺

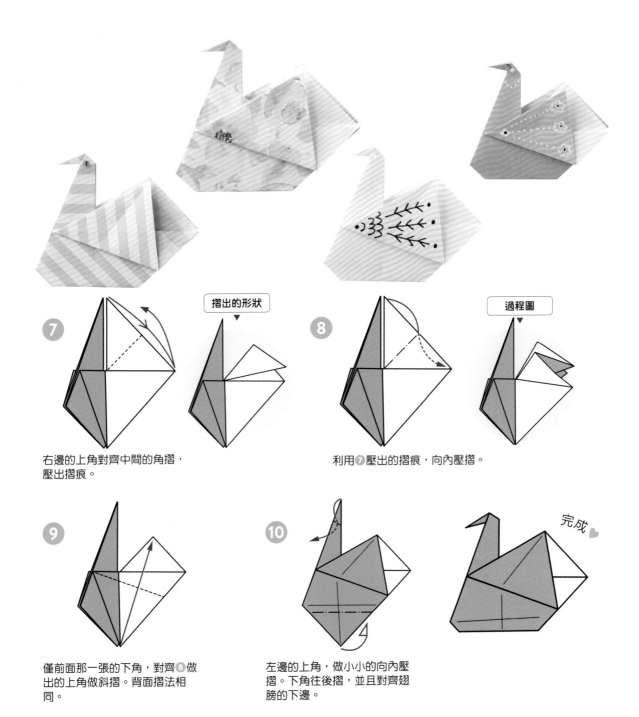

7 右邊的上角對齊中間的角摺，壓出摺痕。

摺出的形狀

8 利用**7**壓出的摺痕，向內壓摺。

過程圖

9 僅前面那一張的下角，對齊**8**做出的上角做斜摺。背面摺法相同。

10 左邊的上角，做小小的向內壓摺。下角往後摺，並且對齊翅膀的下邊。

完成 ♥

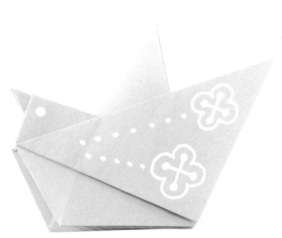

小鳥

來製作為公主高唱美妙歌曲的
可愛小鳥吧！

材料・工具

15公分色紙1張

❶ 摺法和「手拿包」（第20頁）的 ❶～❸ 相同。

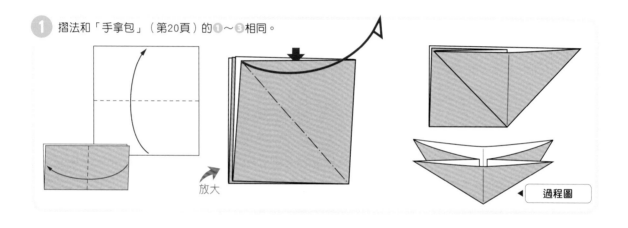

放大

◀ 過程圖

❷

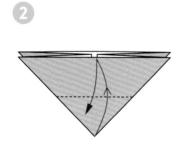

由下往上對摺，壓出摺痕。

❸

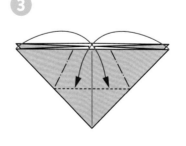

僅前面那一張，上方的左、右角，
對齊❷的摺痕摺，再壓出摺痕。接
著將角打開，利用摺痕，把紙前、
後壓平。

過程圖
▼

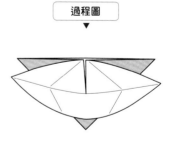

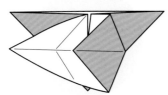

過程圖
▼

④

將一邊浮起的角往內摺後，
把紙壓平。另一邊的摺法相同。

下邊對齊上邊摺。

⑤

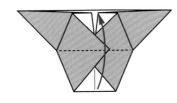

過程圖
▼

依照摺痕，將下方做一個
小小階梯摺，當作鳥嘴。

往上摺後再往下摺。

由右往左對摺。

轉向

⑥

放大

僅前面那一張，將紙從★角處
往上摺。

⑦

你也可以
將翅膀
錯開喔！

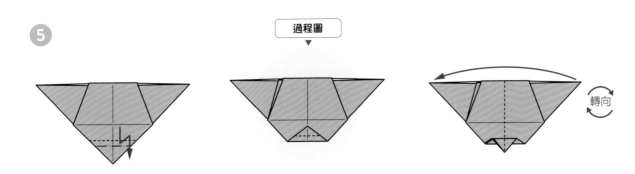

背面的摺法相同。
也可以改變角度摺。

完成 ♥

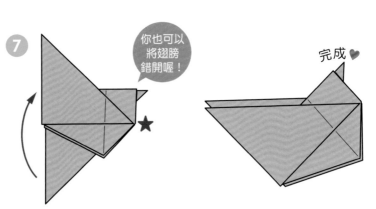

魔法森林的夥伴們

獨角獸

長著角的「獨角獸」出現在魔法森林中，
是前來迎接公主的嗎？

材料・工具

〔身體〕
15公分
色紙1張

〔角和鬃毛〕
7.5公分
色紙1張

剪刀

紙膠帶

身體

① 摺法和「星星」（第48～49頁）的 ①～④ 相同。

過程圖
▼

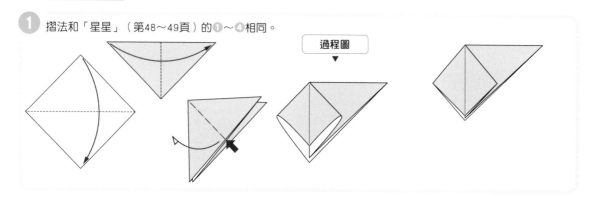

② 摺出的形狀 ▼

僅前面那一張，下面的左、右邊
對齊正中央的摺痕摺，上面的三
角形往下摺，壓出摺痕。

③ 摺出的形狀 ◀

翻面

僅前面那一張，將下方的角依照
②壓出的摺痕往上打開，然後將
紙壓平。

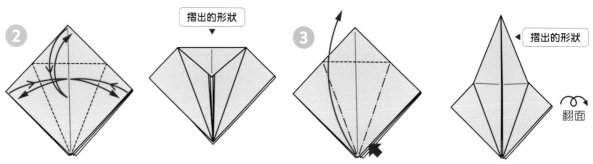

　----- 谷摺　—‧— 山摺

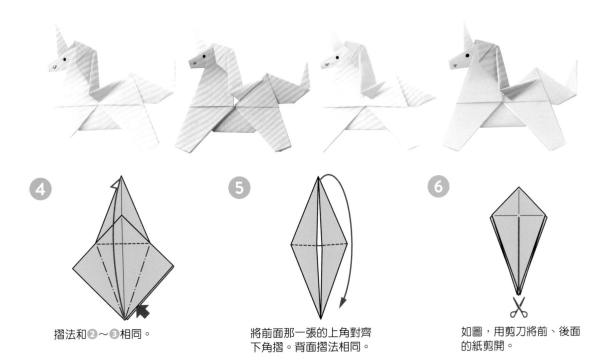

4

摺法和②～③相同。

5

將前面那一張的上角對齊
下角摺。背面摺法相同。

6

如圖,用剪刀將前、後面
的紙剪開。

7

僅前面那一張,將下角依照摺線
往上摺。背面摺法相同。

8

從中間將袋子打開後,往下壓平。
背面摺法相同。

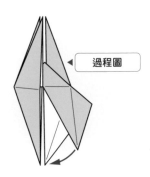

過程圖

9

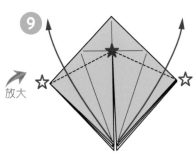

放大

僅前面那一張,依照☆和★的連結
線,將下方的紙摺向斜上方。

過程圖

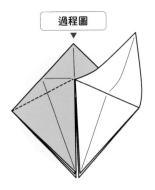

10

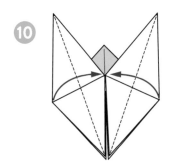

依照摺線,將打開的部分對摺。

往第70頁繼續 ▶▶ 69

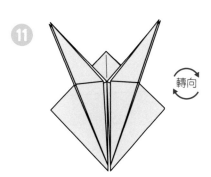

⑪ 背面摺法和⑨～⑩相同。

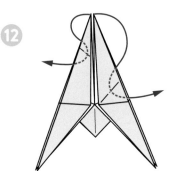

⑫ 上面的左、右三角形，如圖所示，向內壓摺。摺得比較大的右邊，當成尾巴；摺得比較小的左邊，當成臉。

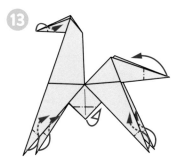

⑬ 四隻腳的末端和臉部尖端，以及尾巴，向內壓摺。依照摺線，將腹部的下角往後摺。

馬完成 ♥

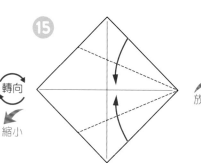

角和鬃毛

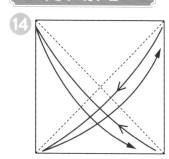

⑭ 斜向對摺兩次，壓出摺痕。

⑮ 將右方的上、下邊對齊正中央的摺痕摺。

⑯ 將左方的上、下邊對齊正中央的摺痕摺。

----- 谷摺 ── 山摺

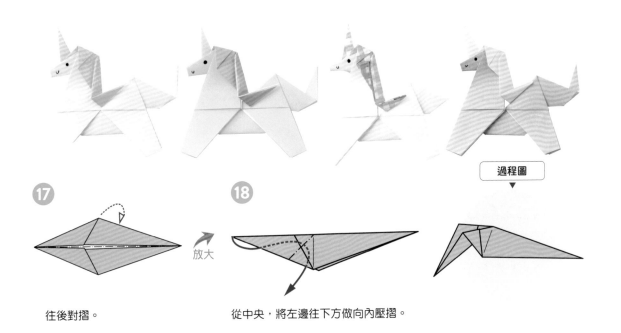

過程圖 ▼

17

往後對摺。

18

從中央，將左邊往下方做向內壓摺。

19

將朝下的三角形，往斜上方做向內壓摺。

過程圖 ▼

角和鬃毛完成 ♥

組合

20

角朝上，將鬃毛插入馬頭的裂縫間。

21

過程圖 ▼

完成 ♥

配合頭部的形狀，將鬃毛摺兩次後，用紙膠帶固定。

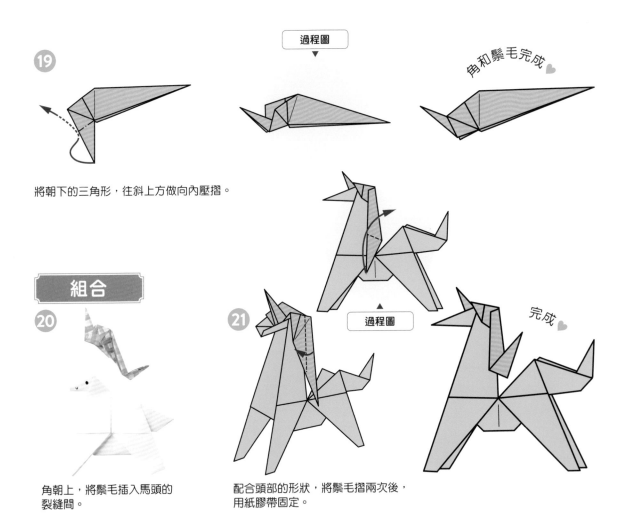

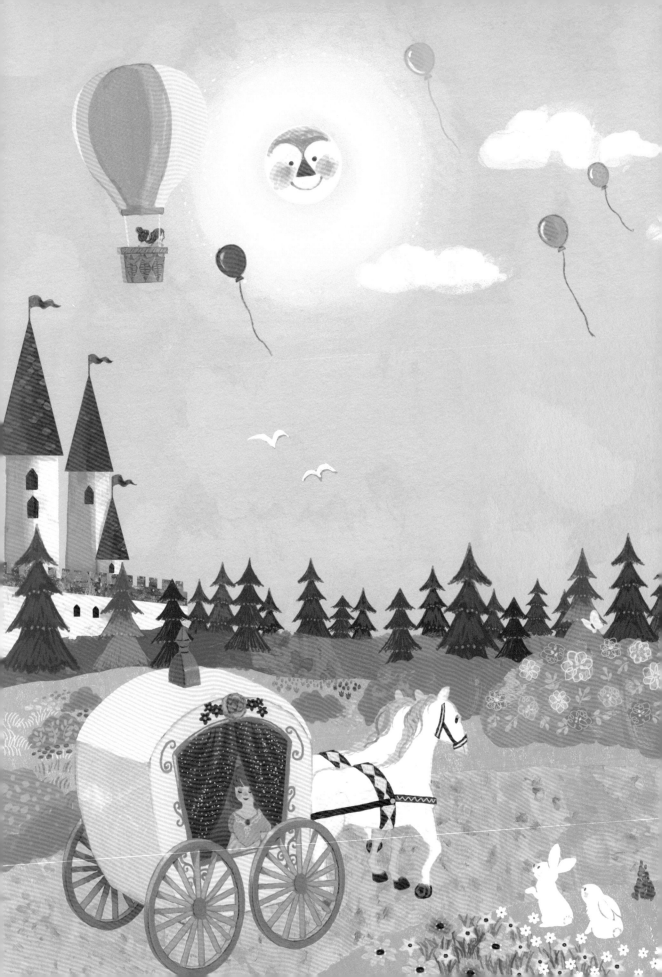

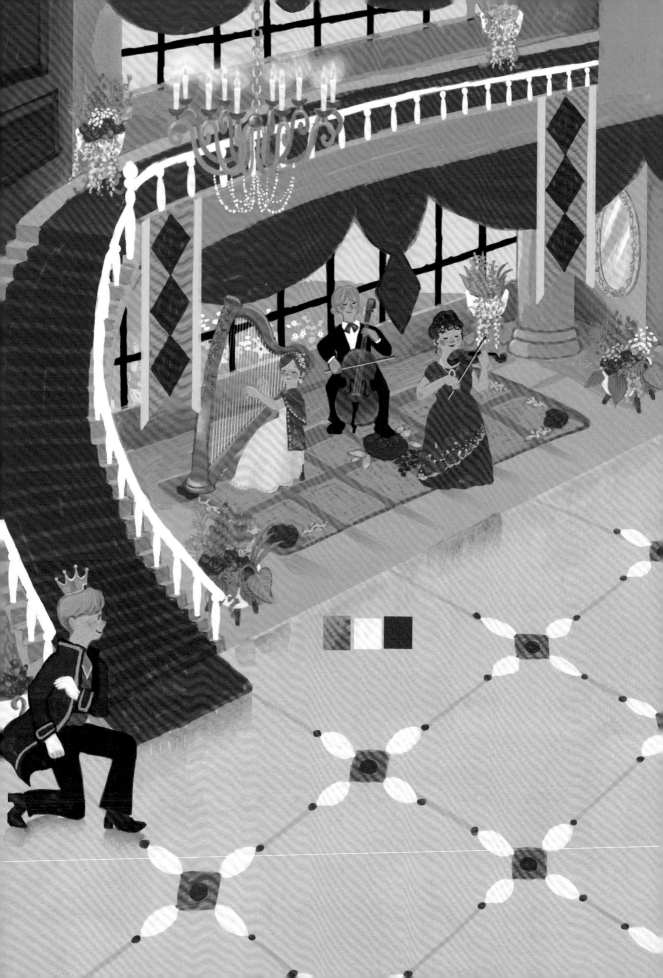

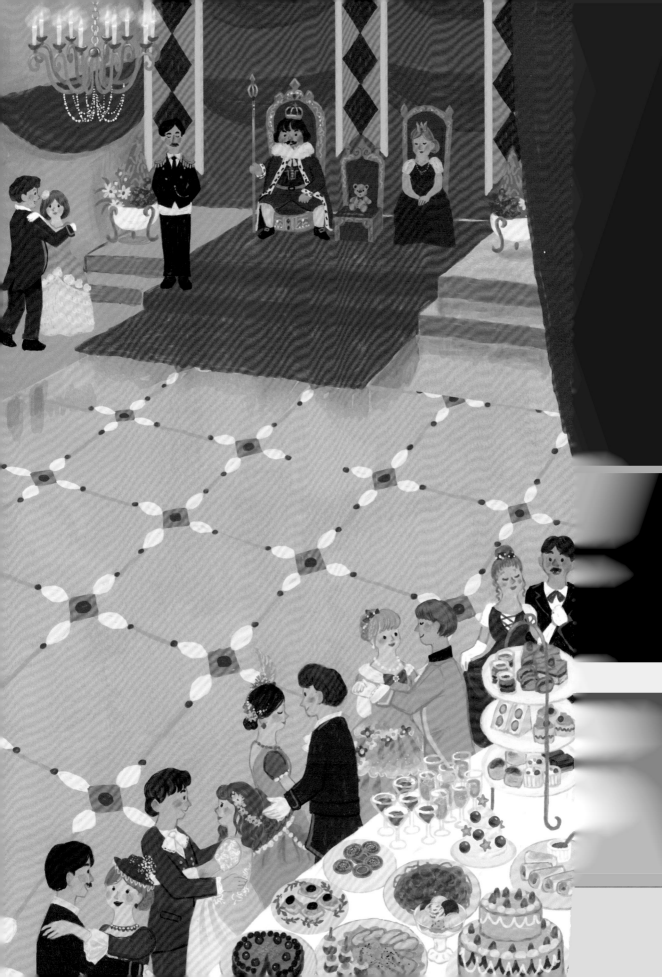

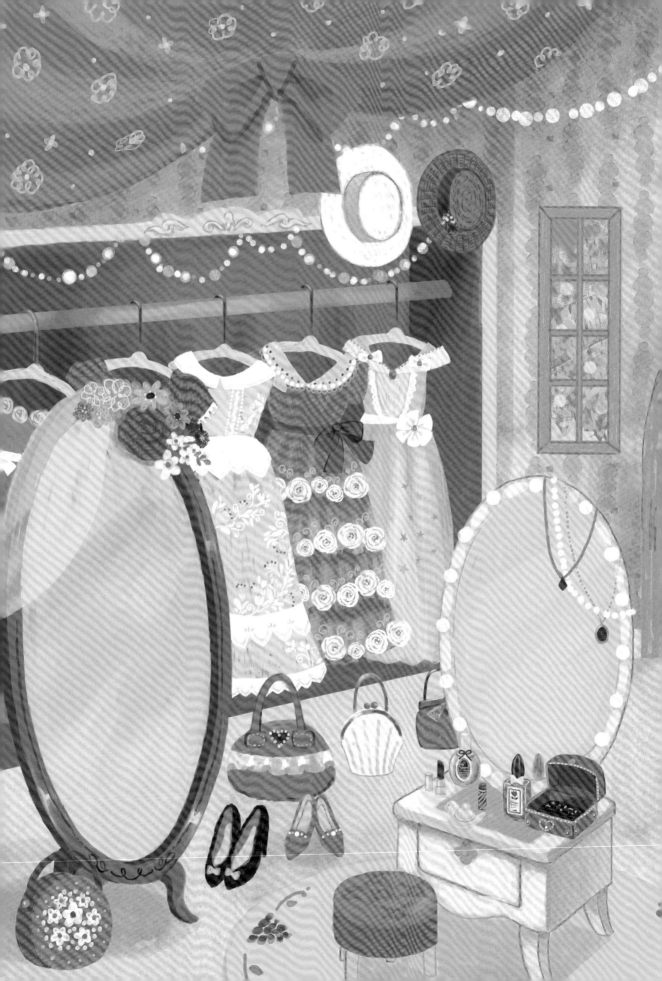

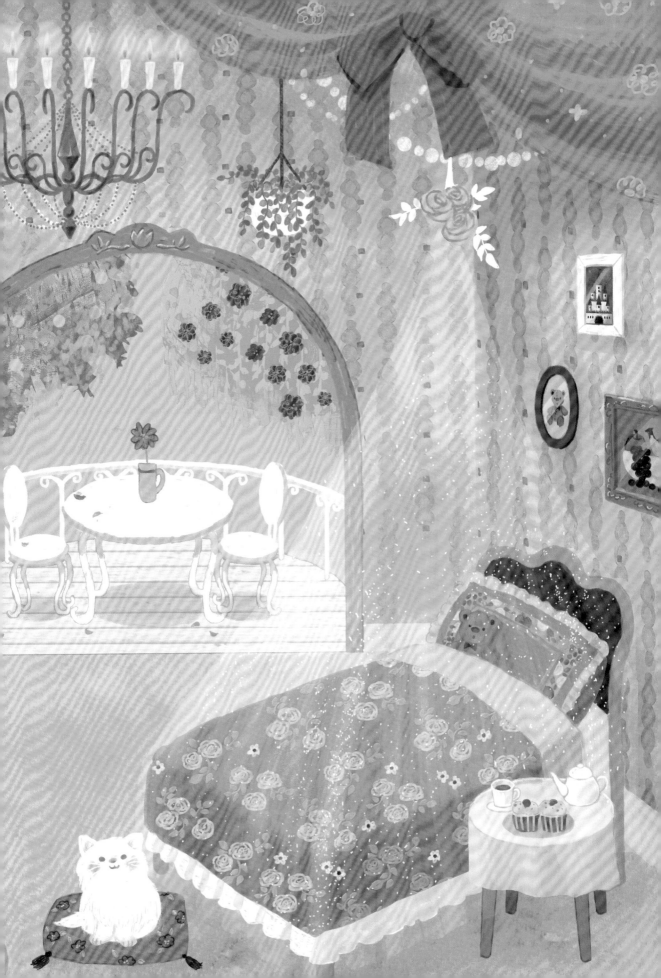

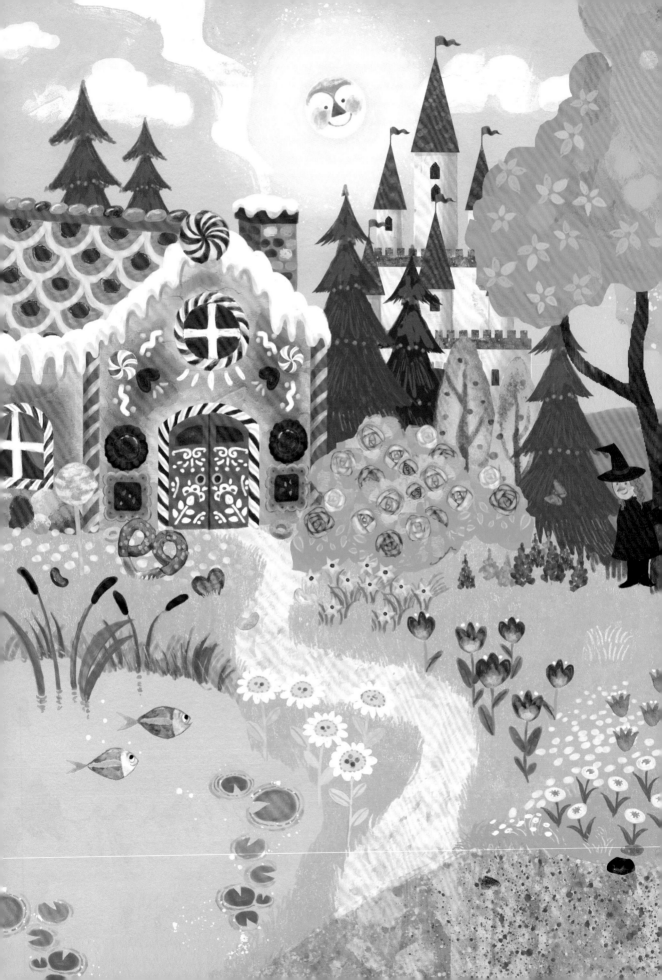

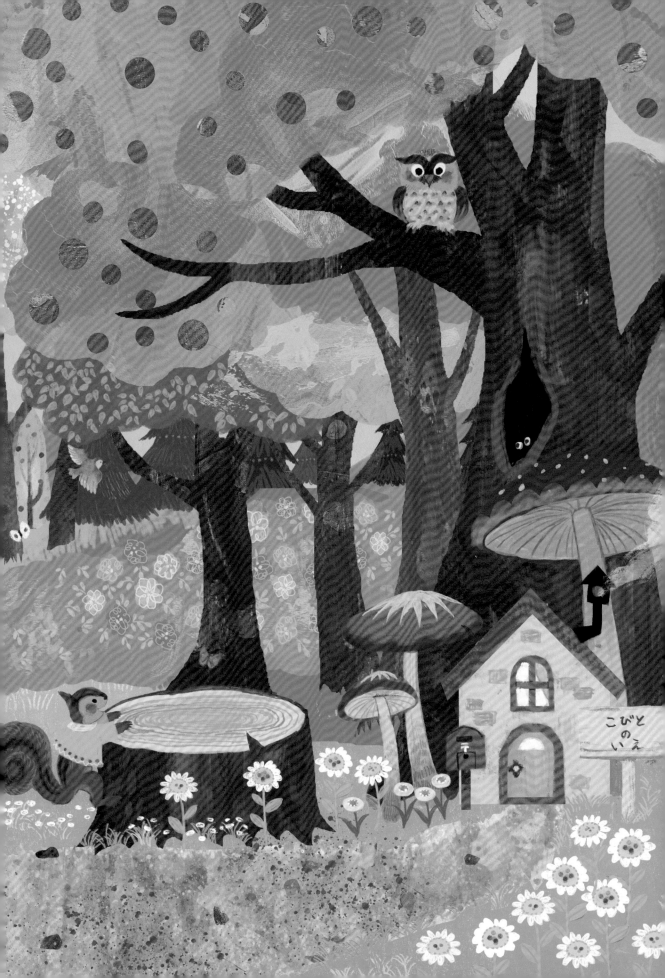

こびと
の
いえ

用智慧型手機掃描下方的QR Code，就可以觀賞四個場景的可愛動畫。
除了可以作為和孩子玩扮家家酒遊戲的背景，也能開啟讓孩子愛上摺紙的契機。

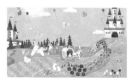
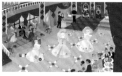

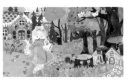

公主居住的城堡　　城堡中的舞會　　公主的房間　　魔法森林
▼　　　　　　　　▼　　　　　　　▼　　　　　　▼

國家圖書館出版品預行編目資料

小女孩最愛公主摺紙／高橋奈菜著；Yukako Ohde繪；彭春美
譯. -- 初版. -- 新北市：漢欣文化事業有限公司, 2024.07
80面；26x19公分. -- (愛摺紙；25)
譯自：おひめさま おりがみ
ISBN 978-957-686-919-8(平裝)

1.CST: 摺紙

972.1　　　　　　　　　　　　　　　113007614

✲ STAFF ✲

摺紙製作 ························ 高橋奈菜
繪圖 ··························· Yukako Ohde
裝訂・設計 ··············· 佐藤 學（Stellablue）
摺圖製作・DTP ········· ROYAL企畫
文 ···························· 山田 桂
攝影 ························· 佐山裕子（主婦之友社）
校正 ························· 主婦之友社
責任編輯 ················· 諏訪京子（主婦之友社）

愛摺紙 25

小女孩最愛公主摺紙

作　　　者/ 高橋奈菜
繪　　　者/ Yukako Ohde
譯　　　者/ 彭春美
總 編 輯/ 徐昱
執 行 美 編/ 造極彩色印刷製版股份有限公司
執 行 編 輯/ 雨霓

出 版 者/ 漢欣文化事業有限公司
地　　　址/ 新北市板橋區板新路206號3樓
電　　　話/ 02-8953-9611
傳　　　真/ 02-8952-4084
郵 撥 帳 號/ 05837599 漢欣文化事業有限公司
電 子 郵 件/ hsbooks01@gmail.com
初 版 一 刷/ 2024年7月

おひめさま おりがみ
© Nana Takahashi 2020
Originally published in Japan by Shufunotomo Co., Ltd.
Translation rights arranged with Shufunotomo Co., Ltd.
Through Keio Cultural Enterprise Co., Ltd.